U0143279

Сергей
Васильевич
Рахманинов

佘江涛　总策划

刘雪枫　特约顾问

你喜欢
拉赫玛尼诺夫吗

英国《留声机》
GRAMOPHONE
编

译　黄楚娴

PHOENIX 凤凰·留声机
GRAMOPHONE
WORLD'S BEST CLASSICAL MUSIC REVIEWS

江苏凤凰文艺出版社
JIANGSU PHOENIX LITERATURE AND
ART PUBLISHING

Sergei Rachmaninoff

《留声机》致中国读者

致中国读者：

《留声机》杂志创刊于 1923 年，在这近一个世纪的时间里，我们致力于探索和分享有史以来最伟大的古典音乐。我们通过评介新唱片，把读者的注意力吸引到最佳专辑上并激励他们去聆听；我们也通过采访伟大的艺术家，拉近读者与音乐创作的距离。与此同时，探索著名作曲家的生活和作品，可以帮助读者更好地了解他们经久不衰的音乐。在整个过程中，我们自始至终鼓励相关主题的作者奉献最有知识性和最具吸引力的文章。

本书汇集了来自《留声机》杂志有关拉赫玛尼诺夫的最佳

的文章，我们希望通过与演绎拉赫玛尼诺夫音乐的一些最杰出的演奏家的讨论，让你对拉赫玛尼诺夫许多重要的作品有更加深入的了解。

在音乐厅或歌剧院听古典音乐当然是一种美妙而非凡的体验，这是不可替代的。但录音不仅使我们能够随时随地聆听任何作品，深入地探索作品，而且极易比较不同演奏者对同一部音乐作品的演绎方法，从而进一步丰富我们对作品的理解。这也意味着，我们还是可以聆听那些离我们远去的伟大音乐家的音乐演绎。作为《留声机》的编辑，能让自己沉浸在古典音乐中，仍然是一种荣幸和灵感的源泉，像所有热爱艺术的人一样，我对音乐的欣赏也在不断加深，我听得越多，发现得也越多——我希望接下来的内容也能启发你，开启你一生聆听世界上最伟大的古典音乐的旅程。

马丁·卡林福德 Martin Cullingford

英国《留声机》（*Gramophone*）杂志主编，出版人

"凤凰·留声机"丛书总序

音乐是所有艺术形式中最抽象的，最自由的，但音乐的产生、传播、接受过程不是抽象的。它发自作曲家的内心世界和技法，通过指挥家、乐队、演奏家和歌唱家的内心世界和技法，合二为一地，进入听众的感官世界和内心世界。

技法是基础性的，不是自由的，从历史演进的角度来看也是重要的，但内心世界对音乐的力量来说更为重要。肖斯塔科维奇的弦乐四重奏和鲍罗丁四重奏组的演绎，贝多芬晚期的四重奏和意大利四重奏组的演绎，是可能达成作曲家、演奏家和听众在深远思想和纯粹乐思、创作艺术和演奏技艺方面共鸣的典范。音乐史上这样的典范不胜枚举，几十页纸都列数不尽。

在录音时代之前，这些典范或消失了，或留存在历史的记载中，虽然我们可以通过文献记载和想象力部分地复原，但不论怎样复原都无法成为真切的感受。

和其他艺术种类一样，我们可以从非常多的角度去理解音乐，但感受音乐会面对四个特殊的问题。

第一是音乐的历史，即音乐一般是噪音——熟悉——接受——顺耳不断演进的历史，过往的对位、和声、配器、节奏、旋律、强弱方式被创新所替代，一开始耳朵不能接受，但不久成为习以为常的事情，后来又成为被替代的东西。

海顿的《"惊愕"交响曲》第二乐章那个强音现在不会再令人惊愕，莫扎特音符也不会像当时感觉那么多，马勒庞大的九部交响乐已需要在指挥上不断发挥才能显得不同寻常，斯特拉文斯基再也不像当年那样让人疯狂。

但也可能出现悦耳——接受——熟悉——噪音反向的运动，甚至是周而复始的循环往复。海顿、莫扎特、柴可夫

斯基、拉赫玛尼诺夫都曾一度成为陈词滥调，贝多芬的交响曲也不像过去那样激动人心；古乐的复兴、巴赫的再生都是这种循环往复的典范。音乐的经典历史总是变动不居的。死去的会再生，兴盛的会消亡；刺耳的会被人接受，顺耳的会让人生厌。

当我们把所有音乐从历时的状态压缩到共时的状态时，音乐只是一个演化而非进化的丰富世界。由于音乐是抽象的，有历史纵深感的听众可以在一个巨大的平面更自由地选择契合自己内心世界的音乐。

一个人对音乐的历时感越深远，呈现出的共时感越丰满，音乐就成了永远和当代共生融合、充满活力、不可分割的东西。当你把格里高利圣咏到巴赫到马勒到梅西安都体验了，音乐的世界里一定随处有安置性情、气质、灵魂的地方。音乐的历史似乎已经消失，人可以在共时的状态上自由选择，发生共鸣，形成属于自己的经典音乐谱系。

第二，音乐文化的历史除了噪音和顺耳互动演变关系，还

有中心和边缘的关系。这个关系是主流文化和亚文化之间的碰撞、冲击、对抗，或交流、互鉴、交融。由于众多的原因，欧洲大陆的意大利、法国、奥地利、德国的音乐一直处在现代史中音乐文化的中心。从19世纪开始，来自北欧、东欧、伊比利亚半岛、俄罗斯的音乐开始和这个中心发生碰撞、冲击，由于没有发生对抗，最终融为一体，形成了一个更大的中心。二战以后，全球化的深入使这个中心又受到世界各地音乐传统的碰撞、冲击、对抗。这个中心现在依然存在，但已经逐渐朦胧不清了。我们面对的音乐世界现在是多中心的，每个中心和其边缘都是含糊不清的。因此音乐和其他艺术形态一样，中心和边缘的关系远比20世纪之前想象的复杂。尽管全球的文化融合远比19世纪的欧洲困难，但选择交流和互鉴，远比碰撞、冲击、对抗明智。

由于音乐是抽象的，音乐是文化的中心和边缘之间，以及各中心之间交流和互鉴的最好工具。

第三，音乐的空间展示是复杂的。独奏曲、奏鸣曲、室内乐、交响乐、合唱曲、歌剧本身空间的大小就不一样，同一种

体裁在不同的作曲家那里拉伸的空间大小也不一样。听众会在不同空间里安置自己的感官和灵魂。

适应不同空间感的音乐可以扩大和深化一个人的内心世界。当你滞留过从马勒、布鲁克纳、拉赫玛尼诺夫的交响曲到贝多芬的晚期弦乐四重奏、钢琴奏鸣曲，到肖邦的前奏曲和萨蒂的钢琴曲的空间，内心的广度和深度就会变得十分有弹性，可以容纳不同体量的音乐。

第四，感受、理解、接受音乐最独特的地方在于：我们不能直接去接触音乐作品，必须通过重要的媒介人，包括指挥家、乐队、演奏家、歌唱家的诠释。因此人们听见的任何音乐作品，都是一个作曲家和媒介人混合的双重客体，除去技巧问题，这使得一部作品，尤其是复杂的作品呈现出不同的形态。这就是感受、谈论音乐作品总是莫衷一是、各有千秋的原因，也构成了音乐的永恒魅力。

我们首先可以听取不同的媒介人表达他们对音乐作品的观点和理解。媒介人讨论作曲家和作品特别有意义，他们超

越一般人的理解。

其次最重要的是去聆听他们对音乐作品的诠释，从而加深和丰富对音乐作品的理解。我们无法脱离具体作品来感受、理解和爱上音乐。同样的作品在不同媒介人手中的呈现不同，同一媒介人由于时空和心境的不同也会对作品进行不同的诠释。

最后，听取对媒介人诠释的评论也是有趣的，会加深对不同媒介人差异和风格的理解。

和《留声机》杂志的合作，就是获取媒介人对音乐家作品的专业理解，获取对媒介人音乐诠释的专业评判。这些理解和评判都是从具体的经验和体验出发的，把时空复杂的音乐生动地呈现出来，有助于更广泛地传播音乐，更深度地理解音乐，真正有水准地热爱音乐。

音乐是抽象的，时空是复杂的，诠释是多元的，这是音乐的魅力所在。《留声机》杂志只是打开一扇一扇看得见春

夏秋冬变幻莫测的门窗，使你更能感受到和音乐在一起生活真是奇异的体验和经历。

佘江涛

"凤凰·留声机"总策划

目录

拉赫玛尼诺夫生平

——文 / 杰里米·尼古拉斯 Jeremy Nicholas

鲜少有音乐家能在两个领域获得同样杰出的成就，但拉赫玛尼诺夫却以三个身份著称：作曲家、指挥家与钢琴家。他的音乐素养及天性来自他的双亲。拉赫玛尼诺夫的祖父曾是一名不错的业余钢琴家，师从约翰·菲尔德（John Field）；与此同时，他的贵族父亲瓦西里也曾是一位优秀的钢琴家。与当时许多拥有土地的家庭一样，19世纪70年代的一段日子十分艰难。在拉赫玛尼诺夫9岁时，家产被变卖的同时父母也分开了。自那之后，他与自己的五个兄弟姐妹一起，跟随母亲在圣彼得堡居住。音乐本不该作为贵族后代的职业选择之一，然而，在没有家产及收入的情况下，由于拉赫玛尼诺夫继承了家族的钢琴才能，他得以选择认真地学习音乐。

在圣彼得堡音乐学院学习了几年之后，拉赫玛尼诺夫在表弟、钢琴家亚历山大·西洛蒂（Alexander Siloti）的建议下于1885年进入莫斯科音乐学院。在兹韦列夫（Zverev）的严格教导下，拉赫玛尼诺夫迅速成长为一名出色的演奏家。他跟塔涅耶夫（Taneyev）和阿伦斯基（Arensky）学习作曲。柴可夫斯基对这个年轻人的作品很感兴趣。到19岁时，拉赫

玛尼诺夫创作出了《第一钢琴协奏曲》和《五首作品》（Five Pieces, Op 3，题献给阿伦斯基），其中包括那首几乎毫无争议在所有钢琴作品中最受欢迎的著名的《升 C 小调前奏曲》。他找到了一家出版商，他的独幕歌剧《阿列科》（Aleko）在 1893 年首演后就给人留下了深刻的印象；此外，拉赫玛尼诺夫在毕业时赢得了钢琴类的金奖，这对他的职业生涯来说是一个令人印象深刻的开端。

然而没多久，拉赫玛尼诺夫便经历了一次沉重的打击——花费了他两年的精力才创作完成的《第一交响曲》，首演几乎成了灾难：音乐受到了评论家的批评，演出效果也因担任指挥的格拉祖诺夫（Glazunov）酒后演出而大打折扣。这次的屈辱使拉赫玛尼诺夫十分沮丧，并一度陷入了严重的自我怀疑当中。直到他以指挥家、作曲家及独奏家的三重身份被邀请到伦敦演出 [曲目是他的作品音诗《岩石》（The Rock）及至今依然影响深远的《升 C 小调前奏曲》]后，他的信心才有所恢复。但是当他回到莫斯科并试图继续创作《第二钢琴协奏曲》时，抑郁症卷土重来。随后，拉赫玛尼诺夫去咨询心理学家达尔医生（Dr Dahl），并接

受了催眠治疗。治疗中，达尔医生坚持说拉赫玛尼诺夫会"开始创作，作品也会十分出色"。在治疗后，这位作曲家确实完成了《第二钢琴协奏曲》的创作，而这部作品也在当今成了最受欢迎的钢琴协奏曲之一。

拉赫玛尼诺夫于 1902 年与表妹娜塔莉亚·萨蒂娜（Natalie Satina）结婚。在接下来的几年中，他在莫斯科大剧院（Bolshoi）担任指挥（1904—1906 年），作曲（即使并不多产），并以独奏家的身份演出。为了专注作曲，他和他的家人移居德累斯顿两年，然后于 1909 年回到莫斯科，并在不久之后首次到访美国。为此，他创作了《第三钢琴协奏曲》。这部作品在纽约得以上演两次，第二次演出由古斯塔夫·马勒（Gustav Mahler）执棒。此次巡演使拉赫玛尼诺夫名利双收，波士顿交响乐团还向他发出担任乐团指挥的邀请。他拒绝后（1918 年乐团向他发出了同样的邀请，仍被拒绝），又返回了莫斯科。

1910 年到 1917 年，拉赫玛尼诺夫一直待在莫斯科，一边指挥莫斯科爱乐乐团（Moscow Philharmonic）的音乐会，一

边作曲；同时进行多次国外巡演，此时他已名扬世界。十月革命彻底改变了他的生活。1917 年 11 月，他和他的家人离开俄罗斯前往斯堪的纳维亚半岛旅行，这也促使他决定适当休息而并非直接奔赴新政权。但正是这个决定，使得拉赫玛尼诺夫此生再也没有踏上过俄罗斯的土地。

当拉赫玛尼诺夫决定定居美国时，他几乎身无分文。为求生计，他转变了自己的职业方向，成为一位专职的钢琴演奏家。这是一个工作量非常大的职业。与其他钢琴家相比，拉赫玛尼诺夫的曲目量不大。但因其擅长演奏听众喜闻乐见、耳熟能详的作品（如肖邦、舒曼、李斯特以及他自己的作品），他的钢琴演奏生涯极为成功。与此同时，尽管他也指挥过一些演出，但不得不承认的是，彼时的拉赫玛尼诺夫已经与"指挥家"的身份渐行渐远了。此外，在离开俄罗斯后，拉赫玛尼诺夫的创作也越来越少了。这样，拉赫玛尼诺夫不是作为指挥家和作曲家，而是作为历史上最伟大的钢琴家之一而闻名于世。

拉赫玛尼诺夫在瑞士的琉森湖边买了一栋房子 [他祖母在沃

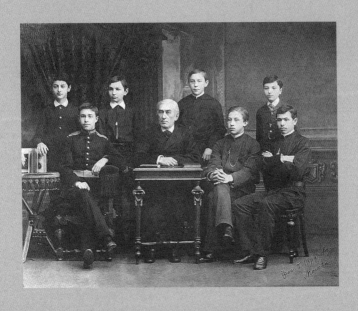

拉赫玛尼诺夫（后排右二）小时候和他在莫斯科的老师兹韦列夫（前排左二）在一起。前排左一为斯克里亚宾。

尔霍夫（Volchov）河岸上的房子让这位音乐家终生热爱河流与船只]，并每年都在欧洲巡演。1935 年，他在纽约安家，后来又定居在洛杉矶。他的住所完全是他在莫斯科的房屋的复制品，除了食物和饮料。对他来说，作曲逐渐变得困难，但是直到因癌症去世前一个月，成为美国公民的几周之后，拉赫玛尼诺夫还持续活跃在舞台上。他被安葬在纽约肯西科公墓（Kensico Cemetery）。

浪漫主义的夕阳

——《第二钢琴协奏曲》

在用和声创造色彩方面，拉赫玛尼诺
夫无人能及，斯蒂芬·霍夫说。

————————————

文 / 斯蒂芬·霍夫 Stephen Hough

这首美妙的著名钢琴协奏曲很有独创性，尽管在某些风格方面借鉴了柴可夫斯基的《第一钢琴协奏曲》，结尾部分较明显，但还是令人惊叹之作。柴可夫斯基独创了这样一种方式，即用一段美妙的"大的曲调（big tune）"总结整首曲子，在最后两分钟左右让钢琴家极为炫技地快速弹遍钢琴的全部音域。同理，在最后的三分钟里，你会感受到所有情感和兴奋的双重冲击。乐曲结束后，掌声响起——我认为这也是音乐的一部分，也是两位作曲家都期待的。你可以想象一下，如果柴可夫斯基《第一钢琴协奏曲》或拉赫玛尼诺夫《第二钢琴协奏曲》演奏结束时没有掌声，那感觉就像被切掉一条腿一样。这首曲子将我们引向高潮，引向结局。这确实是一个典型的浪漫主义风格协奏曲公式，但我认为没有人能完成得如此优秀，或许只有拉赫玛尼诺夫本人的《第三钢琴协奏曲》才能与之匹敌。

他在 1900—1901 年创作了《第二钢琴协奏曲》，那时他尚处于职业生涯的起步阶段，仍然自视为一个作曲家，而非钢琴家。到《第三钢琴协奏曲》的时候（写于第一次美国巡演期间），他演奏的频率更高了。然后在离开俄罗斯的

第一个十年里，他完全停止了创作，并且不得不以钢琴家的身份开音乐会来养家糊口。《第二钢琴协奏曲》对技巧的要求相当高。虽说拉赫玛尼诺夫是有史以来最伟大的钢琴家之一，然而他在写这首曲子时并没有创作过太多钢琴作品的经验。当他写《第三钢琴协奏曲》的时候，可以感受到他的作曲技法更加纯熟，虽然使用的音符更多，但一切尽在掌控之中。

开端

直到二战前后，钢琴家都不是走上舞台就马上开始演奏正式曲目。在这之前，他或她走上舞台，会先即兴演奏几个小节，然后正式开始音乐会。这种形式可以追溯到莫扎特和贝多芬的时代。这首作品也是如此——演奏家们走上舞台开始热身，演奏几个和弦，从最柔和的到最响亮的。他们似乎是在给乐器热身，也是在给听众热身，然后将听众吸引过来，引导他们进入乐曲的情绪中，享受这丰富美妙的和弦——拉赫玛尼诺夫非常了解如何从和声中创造色彩——之后，弹奏最响的和弦，并急速弹奏琶音，让手指

充满力量，提高敏捷度。接下来的几分钟，听不到钢琴声了——尽管钢琴家一直在演奏，但因为管弦乐队同时也在演奏，乐队的声音几乎盖过了钢琴声。我们都知道拉赫玛尼诺夫很容易紧张（大多数伟大的钢琴家都是如此），而这种热身正是为紧张型钢琴家打造的。

之后将进入一个比较棘手的、充满跃动的过渡段，在进入更快段落（*più mosso*）后开始大放异彩；正当你以为乐曲即将结束时，拉赫玛尼诺夫没有安排炫技，而是奉上了他所写过的最美妙的一段旋律。可以说，这是一段人人都会为之感动的旋律，且赢得了所有听众的心——这就是这首曲子内在情感的变化。这部作品是拉赫玛尼诺夫的重大突破，也是使他成名的第一部作品。它不是一部前卫作品，但凭借这部作品，他足以与斯特拉文斯基、勋伯格及其他有创造力的音乐巨匠们比肩。没有他们，20 世纪的音乐将是不可想象的。

华丽的旋律

这首协奏曲从未被删减过，也被公认为无法被删减。它从未被更改过，也从未被调整过，因为它本来就是完美的。它是潺潺的流水，随着乐曲的进行，这种感觉会被自然而然地觉察到。另一个值得一提的是它华丽的旋律，而这种华丽源于和声。拉赫玛尼诺夫的半音体系（chromaticism）、运用中声部声音的方式是独创的。他是一位伟大的对位法大师，不是像巴赫写的赋格的对位，而是和声的对位。他的和声有内在的运动，转换，在旋律下面起伏，赋予旋律强大的力量。我们哼唱这首曲子时，无意中增加了和声。如果没有这些和声，拉赫玛尼诺夫创作的一些旋律就会显得很无聊，甚至死气沉沉的，而加入这种和声后，它们就有了灵魂。

第二乐章是伟大的抒情篇章、旋律篇章。长笛吹出旋律线条时，钢琴随之伴奏，这就是完美的和声对位。这首作品适合手大的人弹奏，因为拉赫玛尼诺夫钢琴曲的跨度非常大。他的曲子是为自己演奏而作的，然而一般人的手由于

拉赫玛尼诺夫，1897年。《第一交响曲》灾难性的首演后，拉赫玛尼诺夫的创作进入沉寂期。

没有他的那么大，弹奏起来就相对不那么自如。第二乐章的开头对手指的延展性要求很高，与此同时还要兼顾声音的塑造，实在是不小的挑战。如果你把你的手伸得尽可能大，肌腱就会绷紧，同时对肌肉的控制力也会减弱。

恰到好处的心理学

在拉赫玛尼诺夫的四首钢琴协奏曲中，终乐章的开始部分都有一些技巧极难的音乐。在《第二钢琴协奏曲》中，这一主题第一次出现在由钢琴奏出的三连音中，写得很笨拙。你可以把这个段落称为"大的曲调"，它不是出现了一次，而是三次。拉赫玛尼诺夫将谐谑性质的开头部分处理得非常出色，之后便向我们呈现了这段华丽的旋律。这和 C 小调的主调有很大的不同。这是结束部分的开始，音乐逐渐加强，还有一个华彩乐段，其旋律之前已出现过两次。乐队用全力演奏，钢琴以和弦伴奏。他对心理的把控是如此精妙，计算得如此完美，就如同一个伟大的作家刚好在你想知道答案时告诉你谁犯了罪。

尽管拉赫玛尼诺夫后来创作了更多的新式作品，如《交响舞曲》和《帕格尼尼主题狂想曲》，其背后都是一以贯之的 19 世纪美学。他的部分思维方式停留在了俄国革命前，他是一个不折不扣的贵族。他的音乐在 20 世纪六七十年代被知识分子和音乐学家所压制，因为他们迫切渴望着摆脱旧世界。直到 20 世纪 60 年代，这首曲子几乎一直是 BBC 逍遥音乐节的主流曲目，但在 1968 年至 1987 年期间只被演奏过一次。之后逐渐地，它又重新确立了其伟大地位，这在很大程度上要归功于录音。这是一个转折点，新一代的音乐学家以各种形式涌现出来，他们开始客观地看待这首乐曲，并意识到这部作品不仅动人心弦，在作曲方面也极为高明，而拉赫玛尼诺夫也的确是一位伟大的乐匠。

拉赫玛尼诺夫可以说是 20 世纪最具影响力的作曲家之一。毫不夸张地说，就管弦乐而言，电影音乐的来源有两个，一个是拉赫玛尼诺夫的音乐，一个是霍尔斯特（ Holst ）的《行星组曲》（ *The Planets* ）。那些公认的上世纪最伟大的电影音乐的风格，几乎都寓于这两个来源之中。

拉赫玛尼诺夫的音乐老少皆宜。总的来说，古典音乐的美妙之处在于它基本是永恒的（而我们应该致力于推广）。它是为有智性、心性的人准备的，且不分年龄。它本应是平等的东西，令人悲哀的是，古典音乐被看作是分裂社会的东西，是中产阶级的东西，而实际上它是人人共享的。应该让人们知道，音乐不仅是用来听的，它还能感染你，它是一种挑战，是为每个有激情的人准备的。

（本文刊登于 2016 年 8 月《留声机》杂志）

◎ 专辑赏析

—

史蒂芬·霍夫的拉赫玛尼诺夫钢琴协奏曲录音

自作曲家本人以来，这些作品还有其他录音吗？

文 / 杰瑞米·尼古拉斯 Jeremy Nicholas

曲目：四首钢琴协奏曲，帕格尼尼主题狂想曲

钢琴：斯蒂芬·霍夫 Stephen Hough

乐队：达拉斯交响乐团 Dallas Symphony Orchestra

指挥：安德鲁·利顿 Andrew Litton

录音时间：2004 年 4 月至 5 月，现场录音

录音地点：达拉斯的莫顿·H.迈耶森交响乐中心 Morton H Meyerson
 Symphony Center

Hyperion CDA67501/2（146 分钟：DDD）

霍夫、利顿、拉赫玛尼诺夫钢琴协奏曲、Hyperion，这些关键词组合在一起，是不是听起来已经令人心动不已了？然而，就像旧时的福莱五男孩（Fry's Five Boys）巧克力广告一样，预期是否与现实相符呢？

答案无论如何都是肯定的。尽管这些协奏曲的录音是从多个现场演奏中挑选出来的，但它们无疑显示出了一种隆重盛大之感。霍夫显然耗费多年潜心录制这些作品，而利顿又是全世界最专业的伴奏之一。他和达拉斯交响乐团的演奏家以明亮而精确的演奏，轻柔的弦乐和混合巧妙的铜管提供了堪称模范的支持。优美的钢琴声带来了近乎完美的平衡；只有在录音室录制的《帕格尼尼狂想曲》的最后几页中，霍夫的琴声显得有些势单力薄。

与大多数同辈演奏家不同，霍夫在节奏速度、触键力度和拉赫玛尼诺夫音乐语言的演奏实践上都严格遵循着作曲家本人的意图（乐谱与录音），如同他在精美的专辑介绍册［由大卫·范宁（David Fanning）撰写］中所明确阐释的那样。只有一次，他选择了自作主张：在作曲家 1924 年与

1929 年《第二钢琴协奏曲》的录音中，拉赫玛尼诺夫在著名开场的最底下 F 音（二分音符）上添加了（总谱上没有的）短倚音（acciaccatura），循着他自己的速度二分音符=66，然后在大主题（big theme）时切换到了速度二分音符=85(也未在乐谱中注明)。霍夫将短倚音演奏成四分音符，以二分音符=85 的速度开始演奏，并选择忽略了标明的"渐缓（ritardando）"。这一处理方式听起来多少显得有些傲慢和急躁。

我之所以详述这一令人略感费解的小细节，是因为除此之外，他所做的一切都太值得称道：相比于厄尔·威尔德（Earl Wild）和玛尔塔·阿格里奇（Martha Argerich）对第一和第三协奏曲的华彩乐段略显圆滑的处理方式，霍夫的演奏更准确地呈现了其中的英雄式的奋争；即使是拉赫玛尼诺夫本人，也没能如此有趣地抚摸《第一钢琴协奏曲》结尾的第二主题；《第二钢琴协奏曲》的终曲的开头几页以撼人心魄的活力展开，《第三钢琴协奏曲》的终曲也是如此 [且听一听 00'32" 处的美妙滑音和 6'13" 处"极富感情（molto espressivo）"的主题的句法]；此外，据霍夫称，这张专辑

所录的《第四钢琴协奏曲》首次还原了终曲第 74—76 小节缺失的管乐部分。该部分由拉赫玛尼诺夫修正过，并曾出现在他本人的演奏录音中。

霍夫对这五部曲目中每一部的演绎，都足以与其他钢琴家录制的最杰出版本相媲美（如霍洛维兹早期的《第三钢琴协奏曲》、米凯兰杰利的《第四钢琴协奏曲》），堪称伟绩。这些广受喜爱的作品历经许多钢琴家的演绎：拉斐尔·奥诺兹科（Rafael Orozco），和霍夫手指飞舞的热情相当，但唱片却不那么令人印象深刻；霍华德·谢利（Howard Shelley）演奏出了一个令人信服的版本，缓慢且悠扬，语气沉重而有力。但总的来说，只有厄尔·怀尔德于 1965 年录制的版本和拉赫玛尼诺夫本人的版本，才以非凡的流畅度、激情与风格的完整性，真正传达出了作曲家的意图。

（本文刊登于 2004 年《留声机》杂志 awards 专刊）

利夫·奥韦·安兹涅斯的拉赫玛尼诺夫之旅

距利夫·奥韦·安兹涅斯（Leif Ove Audsnes）的拉赫玛尼诺夫钢琴协奏曲全集录音获奖已经五年了，他告诉杰瑞米·尼古拉斯，完成它们远非易事。

文 / 杰瑞米·尼古拉斯 Jeremy Nicholas

"如果我的手机响了，请见谅，"利夫·奥韦·安兹涅斯以打招呼的方式表示道歉，"我在等消息，不知道我的房子报价是否能被接受。"我们在他喜欢的伦敦酒店的中庭里见面喝咖啡。在繁忙的国际音乐会日程和不断的旅途中，他还要为未来制定计划、录音、接受采访、拍摄纪录片并管理一个大型音乐节，我很惊讶这个人竟然有时间吃饭和睡觉，更不用说练琴和买房子了。除此以外，他还初为人父。安兹涅斯的私人生活，一直是很多人茶余饭后的谈话内容。6月12日，他的同居伴侣、挪威圆号演奏家拉格尼尔德·洛特（Ragnild Lothe）生下了他们的女儿西格丽德（Sigrid）。

他对人生新角色的一个让步是不情愿地放弃了他在1991年帮助创立的里瑟尔室内乐音乐节（Risor Festival）联合艺术总监的职位。西格丽德出生整整两周后，这位自豪的父亲在演奏舒曼的《童年情景》之前，将她介绍给了斯坦霍尔门岛（Stangholmen）上的2000多名听众——这是他献给她的演出。

40岁的安兹涅斯毫无疑问在当今的艺术界占有一席之地。

他正处于巅峰状态，这也是征服最难的两首协奏曲——拉赫玛尼诺夫第三和第四钢琴协奏曲——的时机。这将是他第二次录制《第三钢琴协奏曲》。他的前一次录音在 1995 年由 Virgin 发行，与奥斯陆爱乐乐团（Oslo Philharmonic）和帕沃·伯格伦德（Paavo Berglund）合作录制。直到 2005 年，他才录制了第一和第二钢琴协奏曲。在这些作品中，他与安东尼奥·帕帕诺（Antonio Pappano）合作，为 EMI 录制了他的第一张协奏曲唱片。这张唱片赢得了相当积极的评价，并获得了当年的《留声机》最佳协奏曲录音大奖。在第三、第四钢琴协奏曲中，这种合作关系得以重现。安兹涅斯说："我很喜欢和他一起工作，"他说，"人们都在谈论优秀的伴奏者和优秀的指挥家——这两者通常是相辅相成的——但托尼[1]是如此习惯于为歌手伴奏，也知道呼吸点的确切位置。他有一种天然的节奏感和十分特别的歌唱性，知道你要如何处理音乐。我不知道这是否因为他是一个歌剧指挥家，或者说这纯粹是他的天赋使然。他可以提出建议，特别是在旋律性和歌唱性的分句方面，以及

1 托尼（Tony），安东尼奥的昵称。

1910 年，拉赫玛尼诺夫在伊凡诺夫卡庄园，修改《第三钢琴协奏曲》。

某个和弦的张力应该在哪里。在像《第四钢琴协奏曲》这样高难度协奏曲的录制中，我也感到非常自由。在伦敦巴比肯（Barbican）的演出中，我几乎不需要看他一眼，因为我们之间已经有了这样一种默契。"

令人生畏的 D 小调（《第三钢琴协奏曲》）是安兹涅斯学习的第一首拉赫玛尼诺夫协奏曲。"为什么不从最难的开始呢？我很高兴我这么做了，因为正如其他钢琴家所说，这是一首你必须在年轻时学习的作品。我当时只有 21 岁，在与管弦乐队一起演奏之前，我研究了一年半。如果能让作品存留在你的血液里，是会有巨大帮助的——这是一部规模很大的作品，其中充满了挑战，也有许多你必须要解决的问题，而你必须经历这个过程。我不喜欢把音乐和技术分开，因为所有的东西都是一体的——技术是诀窍，而诀窍是你随着时间的推移而获得的东西。多年与这部作品生活在一起，对了解这部作品会更有帮助。当你有勇气去演出的时候，同时也要对它进行剖析。当第一次演奏它时，我记得我像所有人一样非常紧张，且努力集中精力在每个细节上——你已经想了很多了，你害怕记忆力下降，因为

这是一部需要强大记忆力的作品。但你没有真正凌驾于它之上的感觉，也无法在看到所有细节的同时对它有一个客观的视角——所有的句法及演奏都来源于你和它一起生活的经历之中。"

拉赫玛尼诺夫《第三钢琴协奏曲》是其为了自己1909/10年访美而创作的。这是一部众所周知的、具有挑战性的作品，对演奏者来说需要极大的耐力。它本身也比更受欢迎的《第二钢琴协奏曲》要复杂得多，特别是当你看到这两部作品之间隔着作曲家创作的其他一系列作品如《肖邦主题变奏曲》（ *Chopin Variations* ）、《前奏曲》（作品23）、《弗兰切斯卡·达·里米尼》（ *Francesca da Rimini* ）、《第二交响曲》和《死之岛》（ *The Isle of the Dead* ）时，你并不会感到讶异。"《第二钢琴协奏曲》是如此完美的作品，可以被看作是浪漫主义经典协奏曲的夕阳——然后《第三钢琴协奏曲》出现了，它是如此新颖、有激情和不安的暗流，以及《第二钢琴协奏曲》中所没有的坚韧的东西，"安兹涅斯说，"我喜欢所有这些作品。我从来不想说一部比另一部更伟大。但是，你无法摆脱这样一个事实，即《第三钢琴协奏

曲》是如此出彩而独特，且如此令人难忘。我记得我还是学生时第一次听到它的录音——当时我从来没有听过它的现场演奏，当时听的是范·克莱本（Van Cliburn）。然后，不必说是霍洛维茨。"

我当然知道，当你还处于学生时代，听到这些伟大的钢琴家演奏像拉赫玛尼诺夫《第三钢琴协奏曲》这样的作品时，它本身一定会成为一种巨大的刺激。你会想："是的！我想这样。我想有这样的经历。"安兹涅斯说："你是对的，因为演奏这首作品是一种体验。一种身体和情感的体验。这是很累人的。我记得在一些音乐会上，在奏完第一乐章之后，你会想：'哦，我的上帝，我感觉我已经演奏了一整首协奏曲了。'但这确实是一首钢琴家才会写出的作品——演奏起来是某种感官上的享受。"

1909 年 10 月 15 日，拉赫玛尼诺夫行李中带着协奏曲手稿启程前往美国。彼时，他 36 岁，没有时间印制总谱或分谱（在整个巡演期间，他都是根据手稿演奏这首协奏曲的），为了及时掌握困难的独奏部分，他在航行途中使用了一个后世津

津乐道的仿造键盘。"当然，美国人对此很着迷，"安兹涅斯笑着说，"他是一个多么好的钢琴家！"巡演以 1909 年 11 月 4 日在马萨诸塞州北安普顿举行的独奏会开始——值得注意的是，这是拉赫玛尼诺夫有史以来的第一场钢琴独奏会。然后在沃尔特·达姆罗施（Walter Damrosch）指挥下他与纽约交响乐团（New York Symphony Orchestra）合作进行《第三钢琴协奏曲》的世界首演，两天后同样阵容再次演出，随后在 1910 年 1 月 16 日在古斯塔夫·马勒（Gustav Mahler）的棒下进行了第三次演出。

为了我们的采访，我带来了两首协奏曲的乐谱。安兹涅斯迫不及待地翻看了几页。"开头不能太慢。它要体现出平静，但与此同时它也必须流动。它必须有一种'简短的（alla breve）'一小节两拍的感觉。在某种程度上，它就像格里高利圣咏，有一个流动的节奏。每个人都强调拉赫玛尼诺夫音乐中的忧郁和怀旧情怀——对俄罗斯母亲的渴望（尽管这是在俄罗斯写的，所以他不可能渴望它）——但我认为这是一首如此快乐的作品。这首协奏曲的最后一个乐章是真正的欢欣。拉赫玛尼诺夫的这种形象——斯特拉文斯

基所描述的'一副六英尺半的愁容'——是一种单一的看法。他的朋友说他是一个快乐的人。你会在他与家人的私人生活短片中看到，他总是面带微笑，幽默而调皮。"（读者们可以在 www.youtube.com/watch?v=QB6gT-dt18 上观看相关资料。）

安兹涅斯在录音中使用了两个华彩乐段中的哪一个？"噢，对我来说没有任何疑问，我必须演奏宏大的那个版本。我认为这个乐章需要它。另一个版本具有美妙的钢琴性，是他在《第四钢琴协奏曲》和《第一钢琴协奏曲》修订版中所发展的那种感觉。它的手感非常流畅，令人惊叹。宏大的那个版本没有那么多的钢琴性，但我认为它本身如此丰富，并成为该乐章的高潮。这是钢琴家以宏大的方式征服该乐章的方式。"

你永远不会指责安兹涅斯躺倒在荣誉上。去年，他巡演了他的"图画重塑（Pictures Reframed）"计划 [穆索尔斯基的《图画展览会》，由安兹涅斯的朋友、南非艺术家罗宾·罗德（Robin Rhode）为作品做了视频和图画的编排]。1月，他

在曼哈顿的苹果商店录制了贝多芬的《月光奏鸣曲》和雅纳切克（Janáček）的《在雾中》（In the Mists）以供网上独家发行，成为第一位在苹果零售店之一录音的古典钢琴家。另一张唱片"沉默的阴影（Shadows of Silence）"，收录了丹麦作曲家本特·索伦森（Bent Sørensen）和法国人马克－安德烈·达尔巴维（Marc-André Dalbavie）的新作品，以及卢托斯瓦夫斯基（Lutosławski）的钢琴协奏曲和库塔格（Kurtág）的独奏作品。其他录音作品包括有莫扎特的室内乐作品和 A 大调钢琴协奏曲 K488（担任钢琴并指挥），以及他与克里斯蒂安·特兹拉夫（Christian Tetzlaff）和塔尼娅·特兹拉夫（Tanja Tetzlaff）录制的舒曼钢琴三重奏全集（2011 年发行）。

如果说安兹涅斯喜欢拓展自己，用出人意料的方式挑战听众，那么他也是他所选择的音乐的忠诚拥护者。以四首协奏曲中的灰姑娘 G 小调《第四钢琴协奏曲》为例。从 1918 年 11 月起，拉赫玛尼诺夫一直住在美国。在经历了七个完整的演出季后，他觉得需要一个新的协奏曲来展开下一个篇章，于是便开始创作他的《第四钢琴协奏曲》，而他可

能早在 1914 年就已经写出草稿。他 1926 年 1 月在纽约开始动笔，8 月底在德累斯顿完成。这是一部与早期协奏曲中熟悉的拉赫玛尼诺夫非常不同的作品。听众们会感到疑惑：那些悠长、飞翔的曲调在哪里？那些泛滥横溢的情感又在哪里？拉赫玛尼诺夫对这首曲子的反响感到沮丧，在出版前进行了多次删减。他在 1941 年做了进一步的修改，再一次缩短了它的长度（原版有 1016 小节，第三版和最终版有 824 小节）。

"实际上，几年前我在华盛顿的国会图书馆看了不同的版本，"安兹涅斯透露说，"我真的想看看［手稿］，因为我对第一个版本非常感兴趣，想对它们进行比较，看看版本之间是如何发展的。其中有一些精彩的段落。我也很希望有一天能演奏原始版本，但现在决定用最后的版本。他做这些删减是非常容易理解的：整个作品实操性更强了。《第四钢琴协奏曲》不像其他作品那样受欢迎的原因，不仅是对听众来说作品缺少大的曲调，而且是因为它很难演奏，特别是在钢琴家和乐队的合作之间如何平衡。这对指挥家来说很难，真的非常难。在第一个版本中，它是令人难以

置信的困难！最后的版本要易于演奏得多，但指挥家必须真正了解乐谱。其中一个问题是，许多乐团对这首协奏曲并不熟悉。碰巧的是，几天前我和伦敦交响乐团排练的时候，他们说：'噢，我们两三个月前和一位钢琴家一起录制了全套四首曲子。'我说那多好啊，因为我们并不是从零开始，乐手们对音乐的演奏还记忆犹新，再加上他们是这样一个反应敏捷的乐团。他们理解事物的速度之快令人惊讶，托尼和我都觉得'哇'！所以我们很开心，因为我们以前也一起演出过。现在，我已经演奏过很多次了。我知道它需要多少排练时间——比其他协奏曲要多得多。

"第二乐章是没有问题的，它基本上只有一种情绪。关键是第一和第三乐章。整个第一乐章是一个大的过渡，它有这么多的插部，从一个到另一个，非常不稳定。这是其一。然后，终乐章的速度非常快，节奏复杂。这对指挥家来说是非常困难的，因为在三拍中有很多东西，而速度对一小节打三拍的分拍来说有点太快，打一拍的合拍则又太慢，并且不够清晰。这一乐季我还和杜达梅尔（Dudamel）一起演出过这首作品，他说：'太难了，太难了，太难了！'很

惊讶会听到他这么说——他可以做到任何事情！他确实做到了，没有差错，但是……我和托尼2009年10月在罗马演出过这首曲子，而现在，他决定打更长的拍子，这个变化非常了不起。我们更熟悉彼此，也更熟悉我们所追求的那种节奏。另外，乐团以前演奏过它，在对它有所了解的基础上，才能使帕帕诺做到如此快的速度。（在许多情况下，你不能这样做。你需要向乐团展示每一个节拍。）这给了它这样的自由，甚至似乎能飞起来。我希望录音能捕捉到这一点——尤其是终乐章的最后部分，毕竟那是极其困难的。"

他的做法是否受到了作曲家本人录音的影响？"我最近听了很多拉赫玛尼诺夫本人的演奏。你可以学到很多东西。你知道，当今的年轻钢琴家对这样的录音相当无知，因为那是'老声音'。但你必须要认真听才能发现它的品质。今天，对拉赫玛尼诺夫作品的演绎已经变得非常沉重、坚实和垂直。作曲家本人的演奏则如翻滚的波浪和遒劲的风。对我来说，《第四钢琴协奏曲》第一乐章的第二主题是他所有录音中的绝对瑰宝之一——听他如何塑造它，如何耗费许多工夫，然后重拾先前的速度——他从未被卡住。你

从来没有感觉到小节线的存在。这真是太神奇了。"

至于慢乐章（斯蒂芬·霍夫告诉我，每当他演奏这首曲子时他总是感动到流泪），这是一个老生常谈的问题，但我不得不向安兹涅斯提出来：他不认为广板的主题与《三只盲鼠》如此相像有点不幸吗？"嗯，我不知道，"安兹涅斯的回答是，"作为挪威人，我从来不知道《三只盲鼠》。""你在挪威没有听到过这首童谣？""没有，当有人唱给我听时，我说：'嗯，那是拉赫玛尼诺夫的《第四钢琴协奏曲》！'"说得好。"但你看，"他翻开乐谱的几页，停留在各个段落上，继续说道，"这是对其他协奏曲的巨大发展。拉赫玛尼诺夫一定是受到了他所听到的新音乐的影响。他总是批评它，就像所有其他人一样。但他听了——不论是勋伯格（Schoenberg）、巴托克（Bartók）还是兴德米特（Hindemith）。他参加了《蓝色狂想曲》（Rhapsody in Blue）的首次演出，他比勋伯格更热衷于此。所有这些肯定对他产生了一些影响。我必须指出一些在我看来很有美国特色的东西：第一乐章的最后六小节，钢琴在管弦乐队衬托下奏出切分音和弦可能是科普兰的风格。这非常奇怪，

可以说是这首协奏曲中最奇怪的部分。这部分非常城市化，对我来说，它就像摩天大楼，非常纽约。然后……'砰！'它就结束了。你不需要更多的东西。没有任何情感流露。谁会想到这是拉赫玛尼诺夫的作品？

"你看，《第四钢琴协奏曲》是一部 20 世纪的协奏曲。在《第三钢琴协奏曲》和《第四钢琴协奏曲》之间发生了一些变化：《第三钢琴协奏曲》联结着 19 世纪。我认为这正是人们在听'拉赫玛尼诺夫协奏曲'时没有想到的。你必须注意这些变化，就像你在卢托斯瓦夫斯基或贝尔格的作品，或德彪西的管弦乐作品中注意到的那样。但我相信，只需要十年左右时间，《第四钢琴协奏曲》就会成为标准的保留曲目。它有这样的潜质。它只是需要被很好地演奏。"

安兹涅斯看了看表。"哎，我的天啊，我得走了。我的车在等着。"我和他一起走到酒店门口。当他向他的司机挥手时，他的手机响了。"房子！"他边说边跳进车后座，消失在伦敦的喧嚣中。

安兹涅斯《留声机》获奖唱片

格里格、舒曼钢琴协奏曲（柏林爱乐乐团/马里斯·扬颂斯）EMI 503419-2
安兹涅斯在这两部作品中都表现得非常出色，新鲜、自发和鼓舞人心。格里格甚至比他第一次录制的还要好。

格里格：抒情小品 EMI 557296-2
在演奏他伟大的同胞的音乐时，这位钢琴家含蓄而内敛，他的触键似乎很简单，旋律很优美，但却透露出很多东西。

海顿：第3、4、11钢琴协奏曲 [挪威室内乐团（Norwegian Chamber Orchestra）] EMI 556960-2
多样性和色彩是这套欢乐的乐曲的特点。安兹涅斯是个无法让人抗拒的人，以惯有的洞察力塑造了音乐。

勃拉姆斯、舒曼：钢琴五重奏 [阿尔忒弥斯弦乐四重奏组（Artemis Quartet）] Virgin 395143-2
安兹涅斯和阿尔忒弥斯弦乐四重奏组的配合非常理想，他们

探究这些作品的内在动力，挖掘每一个乐句的多种可能性。

拉赫玛尼诺夫：第一、第二钢琴协奏曲（柏林爱乐乐团 / 安东尼奥·帕帕诺）EMI 474813-2

即使是在这些作品中最激烈的段落，安兹涅斯纯粹的音乐性也光芒四射。帕帕诺和柏林爱乐乐团为他倾力演奏。

以及五套一流的拉赫玛尼诺夫协奏曲全集

斯蒂芬·霍夫（Stephen Hough）；达拉斯交响乐团（Dallas Symphony Orchestra）/ 安德鲁·利顿（Andrew Litton） Hyperion CDA67501/2

这将是安兹涅斯即将发行的拉赫玛尼诺夫全集的强劲对手。霍夫的演奏技巧令人惊叹，他的手和情绪都很到位，其冲击力始终如一地深刻。

弗拉基米尔·阿什肯纳齐（Vladimir Ashkenazy）；伦敦交响乐团（London Symphony Orchestra）/ 安

德烈·普列文（André Previn） Decca 473 251-2DTR3

作为传统的拉赫玛尼诺夫全套钢琴协奏曲版本之一，阿什肯纳齐的表现力很强，而普列文棒下的伦敦交响乐团则很浪漫，令人深感满意。

拉赫玛尼诺夫;费城交响乐团（Philadelphia Orchestra）/莱奥波德·斯托科夫斯基（Leopold Stokowski），尤金·奥曼迪（Eugene Ormandy） Nos 2 & 3:Naxos 8 110601；Nos 1 & 4: Naxos 8 110602

作曲家自己的录音，是所有后来者的参考，其本身也是极好的。

让-菲利普·甘兰（Jean-Philippe Collard）；图卢兹国立管弦乐团（Orchestre du Capitole de Toulouse）/米歇尔·普拉松（Michel Plasson） EMI 367614-2

法国人为这套曲目提供了不同的感觉。

厄尔·怀尔德（Earl Wild）；英国皇家爱乐乐团（Royal Philharmonic Orchestra）/ 雅沙·霍伦斯坦（Jascha Horenstein） Chandos CHAN10078

尽管有一些删减，但整体感觉是亲密的，而且演奏得相当出色。

（本文刊登于 2010 年 10 月《留声机》杂志）

"灰姑娘"的原貌

——《第四钢琴协奏曲》的第一个版本

在它的灾难性首演七十五年后，《第四钢琴协奏曲》（第一版）又能够在音乐会和唱片上听到了。

文 / 詹姆斯·乔利 James Jolly

先说一点历史。拉赫玛尼诺夫在第一次世界大战期间开始创作《第四钢琴协奏曲》，但因应征服兵役而中断。1917年12月他逃离俄国时，这部作品仍未完成，1918年底抵达美国后，他最关心的是如何养活他的妻子和两个女儿，因此他开始了自己的一个新的身份——钢琴演奏家。

1926年，他完成了原定于1927年3月在费城首演的乐谱。一部在俄罗斯构思的、笼罩着战争和革命阴影的作品不可能吸引富足的费城人，首演是一场灾难。[一些批评性的谩骂令人毛骨悚然，一位批评家声称："塞西莉·夏米娜德（Cecile Chaminade）[1]可能在喝下第三杯伏特加时就顺利地'干'完了它。"]这部作品费城首演的"手稿版"，Ondine公司录制过一个版本，在9月15日林肯中心的拉赫玛尼诺夫音乐节上也可以听到。首演过后，拉赫玛尼诺夫当即修改了这部作品，对其进行了大量的删减（Chandos

[1] 塞西莉·夏米娜德（Cecile Chaminade，1857—1944），法国女作曲家，钢琴家。生于巴黎。夏米娜德18岁时以钢琴家身份登台演出，获巨大成功，后到欧洲各地巡演，还曾访问美国，广受欢迎。夏米娜德是最著名的女性作曲家之一，她的作品数量较多，以动人优美的旋律为主要特点。

录制过 1927 年的修改版，3/92 [1]）。1941 年，作曲家再次对《第四钢琴协奏曲》进行了修改，成就了今天我们听到的版本。

芬兰是拉赫玛尼诺夫在 1917 年逃离俄罗斯时经过的第一个国家，因此，《第四钢琴协奏曲》的"手稿版"在芬兰首都赫尔辛基进行第二次公演似乎很合适。有谁能比像拉赫玛尼诺夫一样离开俄国，既作为钢琴家又作为指挥家从作品内部了解这部作品的人——弗拉基米尔·阿什肯纳齐——更适合指挥它呢？

新录音中的独奏者（也包括他的《第一钢琴协奏曲》的原版）是俄罗斯钢琴家亚历山大·金丁（Alexander Ghindin）。他是第十届柴可夫斯基国际比赛最年轻的获奖者，也是伊丽莎白女王国际比赛（1999 年）的二等奖获得者，阿什肯纳齐非常欣赏他。就《第四钢琴协奏曲》而言，他也是"白纸一张"，因为他还没有演奏过最终版本。（阿什肯纳齐承认，如果由他本人演奏该曲的第一个版本，"我们会说，不对劲！

1 1992 年 3 月。《留声机》对该唱片的评论日期。下同。

因为重新学习一个不同的版本会非常麻烦，但作为一个指挥家，这完全不是问题。"）

关于第一个版本如何被恢复的故事可以追溯到几年前。"很久以前，埃尔格·尼尔斯（Elger Niels，荷兰的一位拉赫玛尼诺夫爱好者，拉赫玛尼诺夫协会成员）给我发了一条信息说，作曲家的孙子亚历山大·拉赫玛尼诺夫（Alexander Rachmaninov）从美国国会图书馆拿到了手稿，想让我问问海牙爱乐乐团（Hague Residentie Orchestra）是否愿意合作。我询问了 Ondine 公司的瑞乔·基伦（Reijo Kiilunen）是否愿意录音，他因为费用问题拒绝了我；我又问了 Decca，但他们不感兴趣。所以我们就此作罢，心想，有人会录制它的，就这样吧。不久之后，尼尔斯再次联系我说，海牙的计划虽然不可行，但在赫尔辛基做怎么样？ Ondine 公司和赫尔辛基爱乐乐团有密切的关系，所以录音应该相对容易解决一些。"

一向冲劲满满的阿什肯纳齐显然发现，掌握早期版本乐谱的经历让人兴奋不已。"手稿和修订版之间最彻底的变化

出现在最后一个乐章中——有一个巨大的段落被删掉了，最后到尾声的构建也完全不同。修订版有一个更好的结构，它实际上是一个奏鸣曲式：第一主题、第二主题、发展部、第二主题，然后是尾声。也许是一首狂想曲式的奏鸣曲。拉赫玛尼诺夫对自己的创作总是缺乏信心。如果有人建议，他总是愿意删减作品：他删减了《第二交响曲》，当然，还有《第三钢琴协奏曲》。霍洛维茨曾告诉我，拉赫玛尼诺夫在谈到《第二钢琴奏鸣曲》时对他说：'你想怎么处理就怎么处理吧。如果你想删减段落，就做你想做的。'我想他的缺乏自信源自《第一交响曲》的惨败。这是一个惨痛的记忆，他感到非常沮丧并很难接受这样的记忆，那部作品完全没有成功。我想这是他后来对自己作品非常没有信心的原因之一。不过我不是一个心理学家，这只是一个简单的假设。"

埃尔格·尼尔斯还为这个新的录音写了非常详细的说明，他显然对作曲家的心理很是着迷。拉赫玛尼诺夫给学者们带来了相当多的问题。"其中一个主要因素是，如此多的

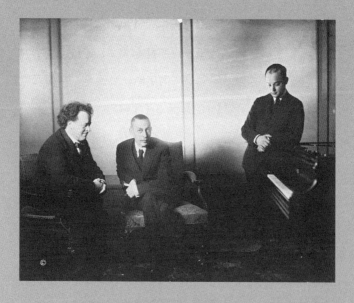

从左到右：指挥威廉·门格尔贝格（Willem Mengelberg）、拉赫玛尼诺夫、钢琴家米沙·列维茨基（Mischa Levitzki），1922 年。拉赫玛尼诺夫把合唱交响曲《钟声》题献给门格尔贝格和他的阿姆斯特丹皇家音乐厅管弦乐团。

拉赫玛尼诺夫研究都是出于政治动机，而直到今天，其成果都并不显著。除了他和表妹的婚姻之外，还有许多不为人知的事情。当然，杰弗里·诺里斯和罗伯特·特雷福尔（Robert Threlfall）对他的作品进行了编目。但他的生活仍存在着许多空白。我们真的不知道为什么他在1899年左右停止了作曲，继而突然开始进行心理治疗，而再面对公众时已经痊愈。我怀疑事情要比看上去的复杂得多。拉赫玛尼诺夫看过的尼古拉·达尔医生（Dr Nikolay Dahl）不是一个庸医——他是他那个时代最伟大的心理治疗师之一。"（拉赫玛尼诺夫学者在这一点上有分歧。诺里斯认为，拉赫玛尼诺夫只是"情绪低落"，而不是《第一交响曲》后的临床抑郁症，达尔实际上不必"治愈"什么疾病。）

诺里斯认为另一个没有被正确认识的时期是1917年以后的时期。"人们已经简单地接受了拉赫玛尼诺夫停止创作的事实。他说：'旋律失效时，我应该怎么继续创作呢？'每个人都在这话的字面意义上理解它。有很多事情我们都认为是理所当然的。其一是他的现代性：如果你去参观他

在琉森的房子，你会看到他生活在一个非常现代的环境中。他还开着最新、最快的汽车；他是一个成功的商人。但人们总是想把他描绘成一个传统主义者。我很高兴我们现在有了他作品中这一重要里程碑的记录，因为我们需要通过他写的所有东西来接近他。我们总是需要更多地了解拉赫玛尼诺夫。"

（本文刊登于 2001 年 10 月《留声机》杂志）

鬼魅的躯壳，如火的灵魂

——《帕格尼尼主题狂想曲》

杰弗里·诺里斯与叶夫根尼·苏德宾（Yevgeny Sudbin）谈论记忆、条件反射和指法。

文 / 杰弗里·诺里斯 Geoffrey Norris

翻开叶夫根尼·苏德宾的拉赫玛尼诺夫《帕格尼尼主题狂想曲》的乐谱，你首先注意到的是，许多小节都用黑色铅笔画了很多圈，钢琴部分则充斥着指法的细节。"琢磨指法是我做的第一件事，"苏德宾说，"这真的很繁琐，但非常重要，我很高兴发现拉赫玛尼诺夫也是这样做的。"苏德宾和我以前曾多次讨论过拉赫玛尼诺夫，像往常一样，他用一种迷人的俄语语调流利地说着地道的英语，以生动的语言和洞察力传达他的想法。"当拉赫玛尼诺夫研究出指法后，他说学习的工作已经完成了一半，"他继续说道，"如果你学的指法不是最舒服的，那就很难忘掉。我记得这是《第二钢琴奏鸣曲》的一个问题。"在他 2005 年拉赫玛尼诺夫《第二钢琴奏鸣曲》的录音（BIS-SACD1518）中，苏德宾使用了由自己融合的拉赫玛尼诺夫第一版和第二版的一个混合版。他回忆说："我最初是在修订版中学习的，但后来我做了组合，很多东西都必须改变。在音乐会上，有时条件反射的还是修订版。有时学习一首新曲子比忘记一个指法更容易。我更喜欢先把它解决掉。"苏德宾笑着说，"这只是那些必须从'待办事项'清单上打钩的任务之一。"

当我们坐在威格摩尔音乐厅小酒馆的桌子对面时，上一个（第 14）变奏中的另一个段落吸引了我的注意。钢琴部分有十几小节充满活力的和弦，标明可以自由演奏（*ad libitum*）。"很多钢琴家喜欢演奏这些和弦，将其视作为第 15 变奏做热身的段落，因为它非常棘手，"苏德宾说，"拉赫玛尼诺夫经常在困难的段落开始前这样做，而钢琴家们对此很是感激。在《第二钢琴协奏曲》的开头，拉赫玛尼诺夫也会给你两分钟的时间来慢慢进入。有些作曲家是这样考虑的。"但拉赫玛尼诺夫在《帕格尼尼主题狂想曲》中确实提出了各种其他的挑战，尤其是一些棘手的节奏难题，以及钢琴和乐队之间协调起来很费力的几个节点。苏德宾转到第 9 变奏中，钢琴一直不在正拍上，而弦乐和木管乐在演奏快速的三连音和弦，其中的第三拍却是缺失的。切分音很狡猾，但也很危险。"如果你以太慢的速度到达第 9 变奏，实际上很难和乐队合上，"苏德宾说，"我认为前两小节决定了变奏的其余部分是否能和乐队合上，因为一旦你开始，你就不可能听清楚乐队的每一个弱拍，特别是当钢琴的声音变大的时候。"

著名的第 18 变奏是整首曲子的旋律支点，但它也引出了另一个问题。"它是如此美丽，以至于很容易放纵它，"苏德宾说，"但如果以冷静的权威和没有太多情感的方式演奏，它实际上更有效。我喜欢拉赫玛尼诺夫自己的演奏，因为它是如此浑然天成，一点也不感伤，他从不会不经思考简单地奏出一个音。如果你开始把音乐拉来拽去，那就真的不好听了。我教过这首曲子。我经常发现发生的情况是，它听起来太浪漫了。而我并不认为它应该是滥情的。对我来说，它是一首非常现代的作品，其中有很多前卫的东西，不论是尖锐的重音还是从很弱（*pianissimo*）到突然的强音（*forte*）的变化。即使你已经听过很多次了，整个作品仍会给你带来不断的惊喜。"

历史视角

谢尔盖 · 拉赫玛尼诺夫——

书信 *letter*（1934 年 9 月 8 日）

"两周前我完成了《狂想曲》。这首曲子相当长，有 20 到
25 分钟，几乎是钢琴协奏曲的规模……它相当难。我必须
开始学习它，但每年我的手指都变得越发懒惰。我试图用一
些已经在手上的旧曲子来摆脱这些慵懒。"

弗拉基米尔 · 霍洛维茨 Vladimir Horowitz——

大卫 · 杜巴尔（David Dubal）：与霍洛维茨共度的夜晚 *Evenings
with Horowitz*（1991）

"我记得我们在瑞士的时候，有一年夏天，拉赫玛尼诺夫正
在创作《帕格尼尼主题狂想曲》，这是一首非常棒的作品。
听起来更现代一点，也很难，但没有《第三钢琴协奏曲》那
么多音符。拉赫玛尼诺夫的演奏最好。"

斯维亚托斯拉夫 · 里赫特 Sviatoslav Richter——

笔记本与对话 *Notebooks and Conversations*（2001）

"我真的很喜欢听拉赫玛尼诺夫的《狂想曲》……但我并
不想演奏这首曲子，尽管它有令人赞叹的品质：如果你把自

己限制在主题上，某种程度上来说，勃拉姆斯更好；至于最后的几个小节，我认为它是对作品真正的侮辱[1]。"

（本文刊登于 2012 年 5 月《留声机》杂志）

1 里赫特显然不欣赏这部杰作的结束部分。

20 世纪 30 年代拉赫玛尼诺夫和妻子在瑞士。1931 年，拉赫玛尼诺夫在瑞士琉森湖畔买地盖了一幢别墅，室内完全照伊凡诺夫卡旧居模样布置。

火的洗礼

——《第一交响曲》录音纵览

拉赫玛尼诺夫的《第一交响曲》被喝醉酒的格拉祖诺夫弄得一团糟，被里姆斯基－科萨科夫、塔涅耶夫和居伊痛骂了一顿，这让作曲家感到很羞愧。然而，一个多世纪后，它被看作是他早期的杰作之一。安德鲁·阿肯巴赫选了一些他挚爱的录音。

文/安德鲁·阿肯巴赫 Andrew Achenbach

拉赫玛尼诺夫《第一交响曲》有一个痛苦的诞生。1895 年 1 月，当作曲家开始创作他的力作 D 小调交响曲时，他才 21 岁。初稿和双钢琴抄本都在夏末完成。第二年进行了进一步的修订，1897 年 3 月 15 日，在圣彼得堡的贵族大厅（现在的爱乐大厅）的一个晚场音乐会上，该作品首次亮相。亚历山大·格拉祖诺夫（Alexander Glazunov）的指挥一塌糊涂（拉赫玛尼诺夫的表妹和未婚妻娜塔莉亚·萨蒂娜坚称他喝醉了）。乐评家们纷纷举刀相向。凯撒·居伊（Cesar Cui）在《圣彼得堡新闻》（*St Petersburg News*）中把这部作品比作"一部由地狱里的音乐学院学生根据埃及七灾（Seven Plagues of Egypt）创作的交响乐作品"。这部交响曲的灾难性失败使这位年轻的作曲家受到了极大的创伤，以至于他在之后的近三年内都没有创作出一部作品。

手稿消失了——被认为丢失了。然而，在 1944 年，也就是拉赫玛尼诺夫去世后的第二年，交响曲的分谱原稿被发现，而基于这些分谱原稿可以重新拼凑出一个完整的总谱。苏联国家出版社（Soviet State Publishing House）于 1947 年印制了这套乐谱，但这套乐谱似乎远非神圣不可侵犯——

正如你即将发现的那样，几乎每一位指挥家都对乐谱的文本有自己特定的理解。1945 年 10 月 17 日，亚历山大·高克（Alexander Gauk）在莫斯科第二次演出了这部作品，且大获成功。也正是从那时起，这部交响曲收获了许多杰出的崇拜者，其中包括作曲家罗伯特·辛普森（Robert Simpson）和约翰·麦克比（John McCabe）。他们的热爱是有道理的——拉赫玛尼诺夫展现出来的大型画卷，对彼时一个如此年轻的人来说是一个惊人的成就。这部作品不仅充满了自信和独创性（终乐章三支小号外向活跃的表现就是明证），拉赫玛尼诺夫对主题有机结合的使用也从未失手，以至于每次听完都会给人以一些新的启示。

在阴郁的引子中，伴随着俄罗斯东正教的圣咏和《震怒之日》（Dies irae）的回响，几乎所有的作品基石都已奠定。许多旋律也有一种异域风情，吉普赛式的面貌，交响曲小心翼翼地题献给了"AL"[阿鲁拉·洛琴斯卡亚（Anna Lodizhenskaya），一个吉普赛血统女性，也是拉赫玛尼诺夫的朋友彼得·洛琴斯基（Pyotr Lodizhensky）的妻子]，隐隐暗示了某种秘密的浪漫关系。当我们得知手稿上显然

题写着出自《新约·罗马书》第十二章的一句引文时（事后看来，这是可怕的讽刺），就更让人好奇了。这句话也出现在列夫·托尔斯泰《安娜·卡列尼娜》的卷首："伸冤在我，我必报应。"最重要的是，这部作品具有情感的深度、形式的逻辑和无畏的野心，使其稳稳地跻身于伟大的俄罗斯交响曲的万神殿之中。

让我们以**叶夫根尼·斯维特兰诺夫**（Evgeni Svetlanov）在1966年与苏联交响乐团（USSR Symphony Orchestra）火山爆发式的录音开始。这是一个令人心碎的、激烈而又扣人心弦的构思，充满了洞察力和独特的品位。第一乐章的发展部像火箭一样射出，而终乐章则是在肾上腺素激增下的深渊之旅。这部交响曲结尾处广板（Largo）段落的灼人感染力只有亲耳所闻的时候才让人信服，因此，不免让人遗憾的是，这里令人生畏的分贝级别击败了英勇的苏联音响工程师的所有努力。三十年后，斯维特兰诺夫为日本 Pony Canyon 公司重新录制了这首交响曲。这次不仅有数字录音的优势，俄罗斯国家交响乐团（Russian State Symphony Orchestra）的演奏在大多数情况下也极为机警和投入。诚然，

如果弦乐的音色能更厚重一些，那么对置交替演奏的小提琴可以被认为是一个更大的福音，但斯维特兰诺夫再次敏锐地注意到交响曲的无数主题联系和微妙的内在匠心之处。我想，有些人可能会觉得整体情绪过于压抑和忧郁：在斯维特兰诺夫毫不掩饰的个性化的双手之下，慢乐章再现部分的断断续续的吉普赛圆舞曲，从排练号 43 或 7'54" 处开始，似乎在表达一种难以承受的痛苦。不管怎样，这仍然是一个颇具个性和令人兴奋的演绎。目前，它只在日本有售，迫切需要更广泛的传播。

还有两位指挥家也曾两次录制该交响曲：**瓦尔特·韦勒**（Walter Weller）和**艾度·迪华特**（Edo de Waart）。韦勒 1972 年与瑞士罗曼德管弦乐团（Suisse Romande Orchestra）在日内瓦维多利亚音乐厅（Victoria Hall）录制的 Decca 版本令人印象深刻，Decca 澳大利亚公司在 Eloquence 系列中重新发行了该版录音，韦勒的演奏就像新油漆一样新鲜。虽然演绎并不总是出类拔萃的（木管乐器的音略有偏差，弦乐的音色也不理想），但两个外乐章中都结合了敏锐的活力和新鲜的热情。在其他方面，则似乎

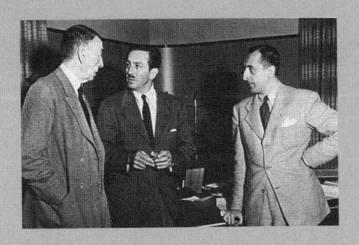

1942年，拉赫玛尼诺夫、霍洛维茨访问迪士尼录音间。霍洛维茨是一代钢琴巨匠，多次录制《第三钢琴协奏曲》，为推广此曲做出了决定性的贡献。

连一丝的智力上的严谨和情感上的冲动都没有。在谐谑曲中间的"稍快些（mono mosso）"乐段中，我怀念斯维特兰诺夫在有着奇妙泥土气息的拨弦（pizzicati）开始处（排练号 29 或 4'05"），独特会话般的弦乐的那种清新和亲切。慢乐章也缺少了一些温柔的亲密感。不过，终乐章地震般的结尾部分还是产生了不小的冲击力。在他与巴塞尔交响乐团（Basle Symphony Orchestra）的数字录音版中，韦勒也是以类似的方式进行演绎的。但在本文罗列的各种版本里，它是一个轻量级的演绎，而且在略显空洞的声学环境中，乐团全奏也没有本应该有的扩展效果。

艾度·迪华特（Edo de Waart）1978 年与鹿特丹爱乐乐团（Rotterdam Philharmonic Orchestra）的《第一交响曲》录音一直是他在 Philips 公司录制的全套拉赫玛尼诺夫交响曲中最强有力的组成部分。时隔多年，再次听到这首曲子时，我被它不加修饰的雄辩和完全摆脱了装模作样的演绎所震撼，更不用说模拟声的诱人振幅、真实感和光泽度了。谐谑曲以精灵般的细腻和优雅欢快疾进，而慢乐章则提炼出一种令人陶醉的美。在终乐章的前半部分中，小号

本应比现在更恰当地穿过织体——尽管我很喜欢迪华特在第一乐章发展部的"高贵庄严（maestoso）"段落处（排练号8后的4小节，或是7'05"开始）对长号的独特处理，几乎可以说是斯拉夫式的颤音。在同一乐章中，这个荷兰指挥家在排练号10或7'32"处添加了一个（并非无效的）三角铁音效，并让那原本十分引人注目的锣声在交响曲悲剧性尾声之前消逝至于空无（令人惊讶的是，很少人这么处理）。他2002年的数字版录音也有很多优点，尤其是其一流的制作水准。荷兰广播爱乐乐团（Netherlands Radio Philharmonic）是一个有个性的、敏锐的乐团，节奏恰当，织体清晰，技巧不俗。然而，这些效果似乎无需迪华特额外加入钹或三角铁。

接下来，让我们来聊聊来自大西洋彼岸的三场演出。**尤金·奥曼迪**（Eugene Ormandy）1966年的著名录音，是费城交响乐团（Philadelphia Orchestra）强有力的、真正大师级的贡献（他们丝滑光亮的弦乐仍然令人惊叹），尽管这个典型的近距离话筒录音给谐谑曲增添了一副笨拙的粗犷面孔。然而，初次聆听者应该注意的是，实际的演奏不缺乏文本

上的"雷区"，且掺杂了过多可疑的"改进"。最重要的是，奥曼迪在慢乐章中有三处严重的删减（排练号 42 前 8 小节或 3'44"、排练号 42 或 3'59"，排练号 44 或 6'59"）。这个乐团在这部交响曲 1948 年的美国首演时表现也这样吗？**夏尔·迪图瓦**（Charles Dutoit）1993 年在 Decca 与同一乐团录制的版本却很少偏离乐谱——但这是个令人昏昏欲睡的演出。**莱昂纳德·斯拉特金**（Leonard Slatkin）在 Vox 公司与圣路易斯交响乐团（Saint Louis Symphony Orchestra）的合作，虽没有费城交响乐团那样丝绸般的光泽和声音的质量，但他流畅的解读有一种疑虑涣然的、让人心安的朴实，比迪图瓦的更有活力。然而，斯拉特金的确会允许自己偶尔的怪癖：在第一乐章中，他没有稍作任何停顿就进入了发展部（作曲家在排练号 4 前 12 小节或 5'25" *fff*［最强］"撞击"后标记了一个停顿）；和奥曼迪一样，在黄铜般的"高贵庄严的（*maestoso*）"段落中心处（从 7'15" 起），他加入了钟琴——遗憾的是，拉赫玛尼诺夫的原始配器十分巧妙，并不需要其他的干预便能像变魔术一样产生喀啷叮当的钟声效果。

由于有超过 25 个版本需要评价，我便先简单地梳理一下一连串的失败者。不论是 Collins Classics 发行的**雅切克·卡斯普契克**（Jacek Kaspszyk）和一个无趣且吵闹的爱乐乐团（Philharmonia）的录音，还是 Bayer 公司发行的**皮特·吕克**（Peter Lücker）和杂乱无章的马尔蒂努爱乐乐团（Martinu PO）的演绎，都不足以占用我们太多的时间；同样，**保罗·康斯席德**（Paul Kantschieder）和马祖里爱乐乐团（Masurian PO）在 Koch-Schwann 发行的唱片单调乏味，尚需努力。

欧文·阿维尔·休斯（Owain Arwel Hughes）和皇家苏格兰国立管弦乐团（RSNO）在 BIS 的麦克风下的表现颇为令人满意，但整体整洁而平淡的音乐制作却无法让人心跳加速。

瓦莱里·波利安斯基（Valeri Polyansky）统驭无方的 1999 年 Chandos 录音 [与俄罗斯国家交响乐团（Russian State SO）] 也没有多少值得称道的地方。

再回到"重磅之作"。**阿什肯纳齐** 1982 年在 Decca 与阿姆斯特丹皇家音乐厅管弦乐团（Royal Concertgebouw）合作录制的唱片从一开始就赢得了很多赞誉，尤其是因为其华丽的录音软硬件配置和一流的乐团演奏。阿什肯纳齐在首

尾两个乐章都采用了相对率直的处理方法且非常有效——虽然他通过慢乐章时相当犹豫，而我也更期待其谐谑曲乐章中间的"稍快些（Meno mosso）"段落中更大的情绪对比。这一切都非常熟练——虽然对我的口味来说有点太平淡了。**洛林·马泽尔**（Lorin Maazel）1984 年与柏林爱乐乐团的 DG 录音基本没有瑕疵。马泽尔以他一贯高超的控制力和敏锐的洞察力来指挥，但总体给人的印象却很奇怪地干巴巴的，华而不实，显得大男子主义。幸运的是，**安德烈·普列文**（Andre Previn）1975 年在 EMI 与伦敦交响乐团合作的唱片情绪热情洋溢。像之前的奥曼迪一样，普列文在非常鲍罗丁式的过渡段落（排练号 10 后 10 小节或 7'48" 处）中用小提琴加强了木管乐器的下行，从而进入再现部。在谐谑曲乐章的排练号 32 或 8'17" 处，长笛和单簧管偏离了文本；慢乐章排练号 43 前 14 小节或 5'45" 处，他再次从奥曼迪的演绎中得到灵感，让全部第一小提琴和大提琴都奏出主要主题——而不仅仅由首席和副首席奏出。但如果实际的演奏能产生更大的火力和集中力的话，这些都不那么重要。

安德鲁·利顿（Andrew Litton）1989 年在 Virgin Classics 与英国皇家爱乐乐团（RPO）合作的录音中，如果采用任何更响的全奏都会变得模糊而带有侵略性。钟琴和钹在第一乐章中心"高贵庄严的（Maestoso）"乐段纵情嬉闹，终乐章飞翔的第二主题中的伸缩速度（rubato）两次听起来都相对做作。**尾高忠明**（Tadaaki Otaka）没有采用这种幼稚的招数——尽管他终乐章的开场过于急躁 [多年来一直是 BBC 节目《全景》（Panorama）的主题曲]。同利顿一样，他并不吝于增加额外的打击乐器。威尔士 BBC 国立管弦乐团（BBC NOW）配合度高，愿意接受这种阐释，但有一两个误读需要指出：谐谑曲乐章一开始的由第二小提琴奏出的三小节乐句，真的跟第一乐章的第二材料（secondary material）中那些恳求般重复三次的三连音有关吗？

格纳迪·罗日杰斯特文斯基（Gennadi Rozhdestvensky）1990 年 11 月录制的现场录音（Revelation 公司），演奏快速而无拘无束——他也是一个致力于重新建构总谱的人。第一乐章刚开始大概 3 分钟左右，警报般的钟声便响了起来。罗日杰斯特文斯基调皮地把弦乐团缩减成弦乐四重奏的编

制来进入第二材料。在谐谑曲乐章中间的"稍快些（*Meno mosso*）"段落中，排练号 28 或 4'30" 处中提琴上的笨手笨脚的曲调仅由首席来演奏。在慢乐章的最后高潮部分，罗日杰斯特文斯基加入了管钟和钟琴——在终乐章的开始，他令人困惑地截断了小号激动人心的声音。我对四年前**迪米特里·契达申科**（Dmitri Kitaenko）与莫斯科爱乐乐团（Moscow PO）的录音不甚满意——录音没有经过修剪，首尾乐章仅有可怕的浮夸和激动，作品开始的"不太快的快板（*Allegro ma non troppo*）"也以自杀式的速度开始。

可算要聊到**米哈伊尔·普列特涅夫**（Mikhail Pletnev）和俄罗斯国立管弦乐团（Russian National Orchestra）了。他们的众多崇拜者不会对极具说服力的 1999 年 DG 版本失望的。普列特涅夫的解读是经过精心策划的，而且绝不缺乏炫目的推动力，如在第一乐章 7'46" 处（进入再现部的过渡段）就可以感受到这种火力全开的处理。谐谑曲也有着让人惊艳的平衡——第一小提琴和第二小提琴的相互呼应处理得相当妥当。但也有两处奇怪的地方：在谐谑曲的前六个小节中，普列特涅夫将速度减半，以此来强调此处第二小提

琴引用第一乐章的抒情材料；终乐章开始号角齐鸣后圆号呼应的三度也比弦乐锯齿状的进入（被圆号打断）要明显地慢一些（他在排练号 55 前 10 小节或 7'59" 处速度再次加快时也使用了同样的技巧）。

马里斯·扬颂斯（Mariss Jansons）1997 年与圣彼得堡爱乐乐团（St Petersburg PO）的录音如今被收录在 EMI 公司超值的 Encore 系列中。虽然不像普列特涅夫的录音那样通透，但这个录音却有着我们对扬颂斯期待的那种完美的完成度（还有奇怪的、调皮的力度调整）。与此同时，扬颂斯也加入了额外的定音鼓——但这些不太具有破坏性。我不太喜欢第一乐章再现部前出现的大幅度渐慢（*ritardando*），而终曲部分的异教徒的狂热比我想象中的要少一些。

和扬颂斯一样，**亚历山大·阿尼斯莫夫**（Alexander Anissimov）在 Naxos 的录音中，于第一乐章的第二材料（secondary material）和慢乐章小广板（*Larghetto*）（这里尤为温和）中允许自己有更多的时间及表达的余地，但与这位更富魅力的同行相比，他巧妙地避免了任何过于琐碎

的感觉。只有斯维特兰诺夫的新版录音更为大胆，但阿尼斯莫夫从未放弃对结构的掌控，以此确保了爱尔兰国立交响乐团（National SO of Ireland）的演奏具有很好的完成度和感染力。很多精巧的创意很容易点燃想象力，阿尼斯莫夫从容不迫的构想展现出了令人称道的广度和逐渐增长的能量。声音也非常好：干净、通透、真实。如果我们要讨价还价的话，我想为**帕维尔·普兹托斯基**（Pawel Przytocki）和格但斯克爱乐乐团（Gdansk PO）的 Point Classics 录音说句好话。与阿尼斯莫夫的录音相比，普兹托斯基的演绎更为灵活（虽说想象力上略逊一筹），他的解读也不乏火一样的激情，而他的精神饱满的乐手们也全力以赴。

我把另一个领先的竞争者留到最后。**佐尔坦·柯西斯**（Zoltan Kocsis）2001 年 11 月的版本因为其旺盛的活力、激动的冒险及创造的火花立刻抓住了人心。导言式的"战斗召唤"可以说是唱片中最不具预兆性的了，喜欢奥曼迪和普列文的收藏家们会很高兴柯西斯在第一乐章中选择了钟琴。谐谑曲和终曲都有一种狂热感，甚至有种鲁莽的感觉，但绝对不缺少音乐性。令人惊艳的是，匈牙利国立爱乐乐团

（Hungarian National PO）如此出色地迎接挑战。另外，虽然包装上没有注明，但这是一个现场录音——乐章间的气氛被无情地切去，但声音却是不可抑制地生动（如果不能说是精妙的话），且伴随着少量不轻不重的"噪音"。

总的来说，柯西斯和普列特涅夫以及阿尼斯莫夫都撑到了最后的决战时刻，但这些录音都仍旧逊色于斯维特兰诺夫版和迪华特的鹿特丹爱乐版。最后对比中，音质和是否能买到也是关键因素，所以我建议入门者可以从迪华特——如果能买得到的话——或普列特涅夫开始。然而，如果非要我仅选择一个版本的话，我会选择伟大的叶夫根尼·斯维特兰诺夫，那令人难忘的发自内心的第一次录音，毫无保留。

顶级之选

苏联交响乐团 / 斯维特兰诺夫（1966）

Moscow Studio Archives　MOS20001

管弦乐团的演奏如火山爆发一般，充满了本土特色，激情无限，与斯维特兰诺夫的精湛指挥相辅相成。不要被相对原始的声音所吓倒：这是一次丰富的交流性的发现之旅，它从不卖弄音乐，并能让你真正地在热烈的情感中窒息。

意外之选

鹿特丹爱乐乐团 / 迪华特（1978）

Philips　438 724PM2

这是一匹真正的黑马，它的表演光芒四射，高贵而有力，顽固地拒绝平庸。鹿特丹爱乐乐团自始至终都以出色的姿态和敏感度作出回应，他们柔软的弦乐和辛辣的、"声乐般"的管乐不断给人带来愉悦。

低调之选

俄罗斯国立管弦乐团 / 普列特涅夫（1999）

DG 463 075–2GH

虽然普列特涅夫倾向于在这种音乐的忧郁动荡中摇摆不定，但他所表现出的智慧和最高的协调性令人肃然起敬。如果你喜欢你的拉赫玛尼诺夫的低调，那么普列特涅夫很可能是你的首选。

壮健之选

匈牙利国家爱乐乐团 / 柯西斯（2001）

Budapest Music Center BMCCD 101

柯西斯在布达佩斯的现场演出是一次令人兴奋的旅程。管弦乐演奏具有人们所希望的所有修整的活力和新鲜感，而柯西斯一直在引导着一个灵活而清晰的方向。一部真正的佳作，值得一试。

入选唱片目录

发行年份	艺术家	唱片公司（评论日期）
1966	费城交响乐团/奥曼迪	Sony SB2K 63257 (9/67)
1966	苏联交响乐团/斯维特兰诺夫	Moscow Studio Archives MOS20001 (8/69) Regis RRC1247 (to be issued in October)
1972	瑞士罗曼德管弦乐团/韦勒	Decca Eloquence [Australia] 476 7724 (4/73')
1975	伦敦交响乐团/普列文	EMI 764530-2 (10/93); HMV Classics HMV574058-2
1978	鹿特丹爱乐乐团/迪华特	Philips 438 724-2PM2 (12/79- nla)
1979	圣路易斯交响乐团/斯拉特金	Vox CDX5034
1982	阿姆斯特丹皇家音乐厅管弦乐团/阿什肯纳齐	London 455 798-2LC3; Decca 448 116-2DF2 (7/96)
1984	柏林爱乐乐团/马泽尔	DG 445 590-2GMA2 (2/85")
1986	莫斯科爱乐乐团/契达申科	Moscow Studio Archives MOS18731 (2/89)
1989	皇家爱乐乐团/立顿	Virgin 562037-2 (10/ 93)

1990	爱乐乐团 / 卡斯普契克	Collins 1213-2 (10/91 – nla)
1990	苏联国家广播电视交响乐团（Grand SO of Radio & TV ）/ 罗日杰斯特文斯基	Revelation RV10002 (nla)
1991	马祖里爱乐乐团 / 康斯席德	VMS VMSl17
1992	威尔士 BBC 国立管弦乐团 / 尾高忠明	Nimbus Nl1761
1993	费城交响乐团 / 迪图瓦	Decca 436 283-2DH (2/94 – nla)
1993	马尔蒂努爱乐乐团 / 吕克	Bayer BR100191 (nla)
1994	格但斯克爱乐乐团 / 普兹托斯基	Point Classics 265098-2 (nla)
1995	巴塞尔交响乐团 / 韦勒	Ars Musici 789368112524 (nla)
1995	俄罗斯国家交响乐团 / 斯维特兰诺夫	Pony Canyon PCCLOO568
1996	爱尔兰国立交响乐团 / 阿尼斯莫夫	Naxos 8 550806 (11/99)
1997	圣彼得堡爱乐乐团 / 扬颂斯	EMI 556754-2 (4/99)；EMI 585459-2; EMI 575510-2
1999	俄罗斯国家交响乐团 / 波利安斯基	Chandos CHAN9822 (12/01)
1999	俄罗斯国立管弦乐团 / 普列特涅夫	DG 463 075-2G H

2001	皇家苏格兰国立管弦乐团/休斯	BIS BIS-CD1309 (10/03)
2001	匈牙利国立爱乐乐团/柯西斯	Budapest Music Center BMCCD101 (11/04)
2002	荷兰广播爱乐乐团/迪华特	Octavia OVCL00156

（本文刊登于 2006 年 10 月《留声机》杂志）

响亮、低沉、渴望

——《第二交响曲》录音纵览

据大卫·古特曼称，自1908年首演后，拉赫玛尼诺夫的《第二交响曲》沉寂了接近七十年。

文 / 大卫·古特曼 David Gutman

尽管他的作品被音乐学家理查德·塔鲁斯金（Richard Taruskin）戏称为"新返古风格（new *stile antico*）"而不被重视，如今拉赫玛尼诺夫却几乎被公认为一位重要的交响曲作曲家。仅在伦敦的逍遥音乐节上，这部在其所有创作中形式最"保守"、最循规蹈矩的作品（指《第二交响曲》），自其百年诞辰以来，便被安排上演了13次。而在1973年前，这部作品却仅有2次上演的机会。在提到1924年的演出时，《留声机》长期撰稿人安德森（Anderson）以谴责的语气评论道："尽管开场十分具有技巧性，但这些技巧几乎没有起到什么作用……虽然耗费了很多力气，结果却不尽如人意。"在安德烈·普列文担任伦敦交响乐团的音乐总监之前，很少有不做删减的录音。对老一辈的英国人来说，几乎很难听到除了伦敦交响乐团1973年的录音之外的内容。而即使是在拉赫玛尼诺夫深受尊崇的美国，可能也只有莱奥波德·斯托科夫斯基一个人不对原曲做任何删减，如1946年他在好莱坞露天剧场（Hollywood Bowl）指挥的那次演出（Music & Arts，7/94）。

与埃尔加和马勒的音乐不同，拉赫玛尼诺夫的音乐朴素而

富有表现力。我们知道他对清晰的节奏有着强烈的偏好：
"*marcato*[着重地或清晰地]" 是谱面上常见的指示。然而，
这位频繁旅行的音乐家究竟期待他的曲子在演出上有多大
的灵活性呢？（即使是当今，他的俄罗斯同胞也经常喜欢
作乐谱上没有标记的各种改变。）他真的对费城乐团那种
更华丽、更柔和的风格感到满意吗？

另一个问题是，最近流行的审美趋势是否决定了第一乐章
呈示部反复乐段的演奏与否呢？作曲家约翰·皮克亚德
（John Pickard）认为，这种对古典传统的重新肯定 "不仅
破坏了原本第一乐章的戏剧效果，也破坏了整个交响曲的
戏剧效果"。另一个 "自我伤害" 的例子是，在本世纪，
有拉赫玛尼诺夫基金会支持，亚历山大·沃伯格（Alexander
Warenberg）对乐谱进行了重新创作，写成了一首 43 分钟
的拉赫玛尼诺夫 "第五" 钢琴协奏曲。

拉赫玛尼诺夫的接受史充满了矛盾之处。即使是那些他在
国外创作而成的作品，其中蕴藏的俄罗斯本色也令苏联人
赞叹不已。《第二交响曲》于 1908 年 1 月 26 日首演，

主要部分是在德累斯顿创作的。该作品赢得了声名显赫的格林卡奖，当年斯克里亚宾以《狂喜之诗》（*Poem of Ecstasy*）位居第二，但正如拉赫玛尼诺夫的传记作家杰弗里·诺里斯指出的那样，由于作品历经多次删减，它的原貌在几十年间变得十分模糊。约瑟夫·斯特兰斯基（Josef Stránsk），马勒在纽约爱乐乐团的继任者，甚至声称其中的 29 项删减是合理的。最早的录音 1928 年由尼古拉·索科洛夫（Nikolai Sokoloff）指挥 [数码转制有克利夫兰管弦乐团（Cleveland Orchestra）75 周年纪念限量版唱片]，时长 46 分钟；阿图尔·罗津斯基（Artur Rodzinski）和迪米特里·米特罗普洛斯（Dimitri Mitropoulos）在他们 20 世纪 40 年代的演绎中同样做了删减。然而，考虑到拉赫玛尼诺夫对整个事情的被动态度，删减的版本不存在标准版，而他为出版商准备的手稿也一直被认为是丢失了。

《第二交响曲》背后

像第一和第三交响曲一样，《第二交响曲》以前导主题（motto theme）开始，在此基础上，扩展成一个缓慢的引

子，这段引子确立了大多数可以视为作品招牌的特色：响亮、低沉、渴望、弦乐突出。想起过去糟糕的日子，乐章结尾用一记不真实的定音鼓重击在大提琴和低音提琴奏出的同度 E 音上，这记重击总在耳边回荡。既然乐句之间的争论（argument）是由那些乐器引起的，那么它们以直接的粗暴的"突强（*sforzando*）"来结尾似乎就更说得通了。

第二乐章与第一乐章形成了鲜明的对比。开头美妙的谐谑曲之后是一段"非常富有歌唱性的（*molto cantabile*）"旋律，然而，在乐曲的上下文中，这段宽广的旋律却是出人意料的，华丽丰美；乐谱上标示的分句法表明有某种程度的滑音（*portamento*）。接下来是一声撞击式的巨响、一个激越的赋格式插段、一次反复，最后是一段模糊的回响：ABA-C-ABA 的结构，20 世纪 70 年代以前，几乎三分之一的结构都按惯例被删掉，大的曲调只出现过一次。柔板乐章也是被修订过的。

终乐章以节庆的气氛开始，继之以一个进行曲式的插段，和强烈的抒情高潮，打破了渐进式旋律进行的模式。大量

的回忆导致叮铃叮铃的声响（tintinnabular）泻过管弦乐队的不同部分（有时也会消失）——当抱负远大的乐思以厚重的音响凯旋时，它不应该用一声钹音来宣布。也毫无放慢速度之意。就像许多交响曲的终乐章一样，这是四个乐章中最弱的一个，即使是那些性情最温和可靠的俄罗斯人也忍不住挥舞起刀子。

六十年的录音

一场伟大的演出应该消除疑虑，将情感和结构的必然性与清晰的文本结合起来。就前三个乐章而言，对这种伟大演出的寻找，感觉还没有开始，就已经结束了。**库特·桑德林**（Kurt Sanderling）的单声道录音——在柏林而非列宁格勒（即圣彼得堡）精心录制——中间两个乐章没有做任何删减，而第一乐章中两处小的删减很容易被忽略。但当线条和色彩如此神奇地变幻时，它的结尾部分文本上的缺憾就显得不那么重要了——这并不是说列宁格勒爱乐乐团（Leningrad Philharmonic）的弦乐部分缺乏分量。可惜的是，终乐章的演绎不甚理想，在致命的特别严重的删减（从 9'35" 开始）

之前，音乐已经趋于平淡。在与爱乐乐团（Philharmonia）合作录制的懒洋洋的新版中，桑德林拒绝重现原来的演绎，他固执地选择了演奏第一乐章的反复乐段。这样，他1956年的录音成了一次永恒的历险。

1934年，**尤金·奥曼迪**（Eugene Ormandy）在与明尼阿波利斯交响乐团的录音中采用了桑德林删除的大部分东西——可以说基本上都用上了（HMV，10/35）。在他随后与费城交响乐团录制的四个录音中，最著名的一个是1959年的，这个录音华丽、优美的弦乐音色让人想起了一个逝去的时代。这位大师最终在上世纪70年代录制了原始谱（RCA，4/76），这个版本相对而言不太注重细节。在1979年的一场音乐会转播中，镜头慢慢掠过管弦乐团。随着音色逐渐萎缩成均匀的块状声响，就不存在真正的弱音了，奥曼迪本人看起来也有些无精打采。

模拟录音还有：威廉·斯坦伯格（William Steinberg，Capitol, 6/55, 1961在Command Classicsch厂牌重新灌录）、阿德里安·鲍尔特（Adrian Boult, RCA, 10/57）、亚历山大·高

克（Alexander Gauk，Westminster，8/58）、保罗·帕雷（Paul Paray，Mercury，2/60）、阿尔弗雷德·华伦斯坦（Alfred Wallenstein，MFP，1/66），他们的唱片都不同程度地对这部作品做了删减。和桑德林一样，鲍尔特重复了谐谑曲的第二个主题。1968年的苏联时代，**叶夫根尼·斯维特兰诺夫**（Evgeni Svetlanov）的表现更为自信果断，乐曲情感丰富跌宕起伏（后来的新版则趋于平和），这让人想起了尼古拉·戈洛瓦诺夫（Nikolai Golovanov）恣肆无羁的演绎（Boheme，1/01）。这个恢弘的音乐创造有许多值得称道的地方，即使最后显得过于花哨，且被削减的织体（fabric）并没有多少的交响乐语汇意义。斯维特兰诺夫1993年和爱乐乐团（Philharmonia）的演绎就不是那么始终如一了。

改变《第二交响曲》冷落命运的巨大转机可能是在1967年**保罗·克莱茨基**（Paul Kletzki）与瑞士罗曼德管弦乐团的合作中碰撞发生的。Decca唱片公司的音效在开始的几个小节中显得尤为明亮。但由于木管乐器的音准不稳定，在舞台上的控制欠佳，相对紧张的诠释掩盖了一开始乐曲结构上的加分。每一个音符都被奏响了，但仍旧有非常多的不足。

终乐章抒情的结束部分没有任何庆典的气氛（只有不期然的钹声回响），克莱茨基两头不讨好，在通向高潮的中途减速，并完全破坏了累积的能量。有些听众可能会对这种过山车式的演绎感到刺激，我只觉得筋疲力尽。

安德烈·普列文的第一个伦敦交响乐团录音（RCA, 11/66）通常不被人提起。直到 1971 年乐团访问俄罗斯和远东之后，他们才放弃了最后一次删减。1973 年 1 月，伦敦交响乐团重返录音室时，巡演中的单簧管手罗伯特·希尔（Robert Hill）同时也在伦敦爱乐乐团担任乐手，并出现在了**瓦尔特·韦勒**（Walter Weller）的演出名单里。两个乐团的演绎听起来都很认真，但普列文不那么狂热的速度引出了谐谑曲中更清晰的节奏。谐谑曲的大的曲调出现了两次，带有少许好莱坞风格的滑音。音乐在普列文的控制下有一种紧张感。的确，尽管乐队听起来真诚优雅，但其柔和饱满的弦声对一些人来说是难以接受的。希尔轻松享受慢板中绵延不绝的坎蒂莱那（cantilena），而杰克·布莱默（Jack

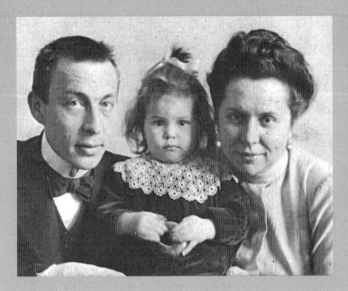

拉赫玛尼诺夫和女儿叶莲娜、妻子。1902年拉赫玛尼诺夫与表妹娜塔莉亚·萨蒂娜结婚，进入他的创作全盛期。

Brymer）[1] 以无与伦比的微妙技巧同样也做到了这一点。从拉赫玛尼诺夫不常见的详细标记中可以看出，他不喜欢简单直白地处理音乐。EMI 的音效有点老旧，但其诠释保留了传奇般的情感内涵。普列文为 Telarc 重新录制的唱片音效稍好，速度更缓慢，氛围更沉重，很接近勃拉姆斯的风格。顺便说一句，这位指挥并非总是在作品抒情高潮中采用激烈而毫无特色的 "渐慢渐强（*allargando*）"。不知他在萨尔斯堡音乐节所呈现的速度更快的版本能否流传下来。

如今，各种录音层出不穷，可是很少有哪一个一直深受听众喜爱并保持稳固的地位。**艾度·迪华特**（Edo de Waart）的录音是其中一个令人意外的幸存者，究其原因大概在于其声音特质。**谢米扬·毕契科夫**（Semyon Bychkov）具有卓越音乐性的录音是同一个唱片公司灌录的（Philips，9/91），但已经在市面上消失很久了。其他消失的值得注意的录音有詹姆斯·洛兰（James Loughran，CFP, 9/74）和安德鲁·利顿（Andrew Litton，Virgin, 5/90）的版本。

1 杰克·布莱默（Jack Brymer），当时普列文伦敦交响乐团的单簧管手。

后者是第一乐章呈示部反复乐段的早期提倡者。有两个完整版本的演出都来自让人捉摸不透的**尤里·特米卡诺夫**（Yuri Temirkanov，EMI，11/78 和 RCA，9/94），目前这个完整版本有一个音乐会录音，未经过加工，质感粗糙。**基里尔·康德拉辛**（Kyrill Kondrashin）与阿姆斯特丹皇家音乐厅管弦乐团的声音残破的现场转播录音也是有删减的版本。

同样是阿姆斯特丹皇家音乐厅管弦乐团的演奏，**弗拉基米尔·阿什肯纳齐**（Vladimir Ashkenazy）的原版录音室版本却并非如此。这一版本拥有着独特优势，既充满活力又轻松自如，谐谑曲部分尤其活泼动人，"非常富有歌唱性的（*molto cantabile*）"段落不像普列文的那么伤感。但同样，柔板的单簧管独奏略显单调，绵密的弦乐部分掺杂着一些令人不快的数码声。这种"乐器合唱团"式的布局在混响大的声学环境中听起来相当令人头晕。如果您想要买实体专辑的话，一定要留心 Decca 的双张唱片（Double Decca）把这部作品分刻在上下两张 CD 中了。阿什肯纳齐后来又在悉尼拉赫玛尼诺夫音乐节中演奏了这部作品。

已故的**洛林·马泽尔**（Lorin Maazel）带领柏林爱乐乐团进行了一场对作品本身并不熟悉的演绎时，近距离放置的麦克风给人一种冷酷无情的印象。这位了不起的技术专家（指马泽尔）却偏说这样能赋予作曲家的作品以更大的激情。

马里斯·扬颂斯（Mariss Jansons）与爱乐乐团在英国伦敦图庭区圣公堂录制的版本中体现出更多的相互妥协。扬颂斯的圣彼得堡版录音通常情况下被认为更受欢迎一些：他的伸缩速度更容易让乐手们理解。遗憾的是，完整的乐谱仍然带有小的瑕疵和额外的打击乐。像那些俄罗斯音乐家一样，扬颂斯的引子奏得缓慢宽广，但这样却使得音乐的推进不够稳定，因而不那么具有说服力。**帕沃·柯岗**（Pavel Kogan）在被一个西方录音团队捕捉到的莫斯科电影录音室录音里也体现出了同样的胆量。

格纳迪·罗日杰斯特文斯基（Gennadi Rozhdestvensky）与伦敦交响乐团在 1988 年的录音（仍然是在图庭区圣公堂录制的，但处理得更好），可能是第一个演奏了第一乐章反复乐段的录音。他与众不同的"俄罗斯魂"引领你走过这个 66 分钟的旅程：黑暗，不花哨，在某些段落有着无可否认的沉闷。**奥文·阿威尔·休斯**（Owain Arwel Hughes），

尽管演绎风格给人更开阔之感，却无法在强度上与前者相匹敌。

20 世纪 90 年代初，**尾高忠明**（Tadaaki Otaka）的第一部录音问世。宽广的声音突出了弦乐，音乐制作出来的声音听起来悦耳、自然，终乐章节奏感明显。更有创意的是**大卫·津曼**（David Zinman）精心准备的巴尔的摩录音。其中，指挥家大量采用了传统的滑音（仍用令人讨厌的定音鼓）。最后的结果呈现可能听起来做作而不够真诚，但滑音还是相当自然，听着不像是生硬添加上去的。**水蓝**（Lan Shui）似乎更加可贵，他在关键时刻坚持使用"俯冲式的"弦乐滑音（'swoopy' strings），也许是因为他的乐团的声音更清瘦。Telarc 公司那时竟然用较为平淡的**杰索斯·洛佩斯－科沃斯**（Jésus López-Cobos）和**帕沃·雅尔维**（Paavo Järvi）的录音替代津曼的版本；这是一个产品过剩时代的症候，也是争议能够体面地充分表述，却没有断然结果的症候。

1993 年，Decca 公司试图在**夏尔·迪图瓦**（Charles Dutoit）的棒下重现如丝绸般华美的奥曼迪费城之声，但呈

现出来的结果却是缺乏习惯上的紧迫感与伸缩速度。即使是**米哈伊尔·普列特涅夫**的录音，当时因其分开的小提琴谱台和纤细的木管声音赋予了曲子新的生命而颇受欢迎，如今也显得有点苍白。他几乎是独自一人将老一辈俄罗斯人典型的运动节奏与对乐谱的忠诚结合起来。我对他相对较快的柔板没有意见。和阿什肯纳齐一样，旋风般的终乐章速度之快，超出了演奏者——或者说录音本身——作完全准确清晰表达之所能。罗伯特·雷顿（Robert Layton）[1]给出的"感觉被完美控制"的评价，如果声音始终保持平衡，可能会更能体会到。

瓦莱里·捷杰耶夫（Valery Gergiev）的基洛夫/马林斯基版本出奇地沉闷。他演奏了第一乐章反复乐段，在结束时增加了一些低音部分的拨奏。他与伦敦交响乐团的版本更加生动，尽管声音仍旧沉闷；安德鲁·马里纳（Andrew Marriner）以含蓄的风格吹奏伟大的单簧管独奏段落，优美地伴随着乐队，真正令人心跳停搏。另一位出

1 罗伯特·雷顿（Robert Layton），音乐学家、音乐评论家，《企鹅唱片指南》《新格罗夫音乐与音乐家辞典》作者之一。

色的指挥家——捷杰耶夫的门生——**贾南德雷亚·诺塞达**（Gianandrea Noseda）的这部作品录音听起来却异常呆板。

当时还没有什么宣传，**弗农·韩德利**（Vernon Handley）为已不复存在的 Tring 唱片公司录制的排练录音（rehearse-record）版本（尽管是 SACD 编码，但高分贝的音效却略为尖锐）是忠厚人道而深思熟虑的。毫无疑问，博尔特（Boult）想要用小提琴组对置的方式，在第一乐章反复的地方营造出低沉的情感。**亚历山大·阿尼斯莫夫**（Alexander Anissimov）省略了反复乐段，并在终乐章做了剪辑，使其更低沉，抒发出明显的怀旧之情。

更有趣的是，**何塞·库拉**（Jose Cura）在华沙交响乐团（Sinfonia Varsovia）的演奏乍一听很是浮夸。事实上，这位男高音有他自己的想法：他演奏了第一乐章的反复乐段，分句谨慎周到，像普列特涅夫一样急切推进。前面的声音不太自然，并不总是有利于体现真正的弱音，但这并不影响反修辞法的解读（anti-rhetorical reading），因为这种解读让人感到真实。而且，与许多专职指挥不同，他既没有

破坏第一乐章结尾乐队全体的齐声演奏，也不插入铙钹的轰鸣引出终乐章的抒情高潮。遗憾的是，这个演出没有加演曲目，不论是歌曲还是其他。

伊万·费舍尔（Iván Fischer）以其一流的声音，奉上了一场极为精湛、极其美妙的演出，风格介于普列特涅夫和津曼之间。织体被梳理和打磨过，分组演奏的小提琴让耳朵很受用，而不是被拖入黑暗情绪的漩涡中。无与伦比的演奏技巧似乎将这一点放在了最前面。但结果是有真正启示性呢，还是仅仅是经过了极其精心排练呢？可以用第二乐章的大的曲调（1'14"）来验证你的答案。旋律线中穿插不明显的滑音，但它们真的能让人感觉到吗？在柔板中，费舍尔能调动起不输于他人的汹涌情感，同时又保持异常的清醒。

不太为人所知的是**毕契科夫**在科隆的精彩演出，仅被收录在一个拉赫玛尼诺夫的套装 DVD 里。演奏者的评述被删掉了，套装里的《钟声》和《交响舞曲》也有实体 CD 发行（Profil，10/07）。《第二交响曲》的演出，正像我们可以期待的那

样，既热情浪漫，又非常清晰，极具说服力。没有第一乐章的反复乐段，发展部灵活多变，富有俄罗斯特色。他避免与普列文类似，而是营造出了美妙的紧张感。我唯一感到遗憾的是，毕契科夫没有去掉额外的定音鼓声音，而摄影机几乎全部摄入镜头；幸运的是，声音相对来说谨慎周到。如果管弦乐团的声音不是太过浓郁，它的演奏可以说是热情奔放的，弦乐的线条也形态优美。一旦演奏到这个尴尬的部分，摄像的调度就会令人感到困惑。我期望会有过分强调的特写镜头、模糊的远距离镜头和一些失焦的叠加。乐手们穿着半正式的服装，在昏暗的、显然空荡的大厅里。即使从摄像所在的最前面的位置来看，也会有同感。

西蒙·拉特尔（Simon Rattle）和柏林爱乐乐团给到的视听体验是成熟的。他们最近的 CD 把《钟声》和《交响舞曲》录在一起（Warner, 10/13），无疑胜过了毕契科夫。交响曲则是另一回事——它不那么绚烂的声音世界使拉特尔爵士很少去探索他所钟爱的音乐结构。自从他第一次接触这首作品以来，他便已经丧失了某种东西（EMI, 10/84）。让人不由自主地感慨：乐谱的每一个音符都在他的脑海里，但，

在他的心里吗?

有两个保留了掌声的纯音频现场录音。**安东尼奥·帕帕诺**（Antonio Pappano）呈上了最浪漫和有力的最新诠释。在最后的结尾处，他牺牲了音乐结构的些许清晰性以增加音乐中感情的浓度，这种处理是发自内心的情感，而不是基于完美的一致性的考虑。帕帕诺提到了瓦格纳的维度："有很多特里斯坦式的半音和声进行（Tristan-esque chromatic progressions）……当然也有一两个明显的《纽伦堡的名歌手》的引用。"他甚至在乐曲中强调了一些马勒式的细节——对乐谱他真是了如指掌。

莱昂纳德·斯拉特金（Leonard Slatkin）曾在圣路易斯担任音乐总监那段辉煌时期为 Vox 公司录制过这部作品，但他在底特律交响乐团采取了更强硬、更直白的路线。第一乐章相对低调，直至发展部风暴的乌云令人信服地聚集。谐谑曲轻快流畅，表达清晰（尤其是在过渡段冒着停滞不前的风险）。可能是由于乐团本身的局限性，声音略显模糊，但已足够呈现对位的细节。斯拉特金不喜欢任何添加，也

没有演奏反复乐段。

我对**瓦萨里·彼得连科**（ Vasily Petrenko ）寄予了很高的期望，他经常给利物浦皇家爱乐乐团带来这样的紧张与激情。他的演绎采用反复乐段，定音鼓部分也不省略。尽管风格怀旧，但普列文的版本让人感觉不那么冗长，比彼得连科的版本更有吸引力。事实证明，他（普列文）的范式很难驾驭。

有人认为拉赫玛尼诺夫的曲子有时是很容易演绎的，但这难道不是纯粹的偏见吗？毕契科夫有充分的理由称赞自己乐团："看到管弦乐团为这首难度极高的音乐做出的奉献和带来的激情真是太棒了，这首音乐作品的精神深不可测。在音乐会中，他们演奏得好像这是一件生死攸关的大事。"如果他们的演绎有 CD 的话，我们可能会有一个意外的收获。

历史之选

列宁格勒爱乐乐团 / 库特·桑德林

DG 449 767-2 GOR

和拉赫玛尼诺夫预想的不完全一样，但桑德林和他举世无双的乐团的演出扣人心弦。

超值之选

底特律交响乐团 / 斯拉特金

Naxos 8 572458

斯拉特金的急促的主流演绎发挥了他的长处，不会用另类的阐释败坏你的胃口。

DVD 选择

科隆西德广播交响乐团 / 毕契科夫

ArtHaus 101 439

你大概不需要又看又听，不然毕契科夫的表现几乎可以打满分。

第一选择

伦敦交响乐团 / 普列文

EMI 085289-2

正是安德烈·普列文，他对这首交响曲的复兴是他对我们音乐生活最持久的贡献之一。

入选唱片目录

发行 年份	艺术家	唱片公司（评论日期）
1956	列宁格勒爱乐乐团 / 桑德林	Sony SB2K 63257 (9/67)
1959	费城交响乐团 / 奥曼迪	Moscow Studio Archives MOS20001 (8/69) Regis RRC1247 (to be issued in October)
1967	瑞士罗曼德管弦乐团 / 克莱茨基	Decca Eloquence [Australia] 476 7724 (4/73')
1968	苏联交响乐团 / 斯维特兰诺夫	EMI 764530-2 (10/93); HMV Classics HMV574058-2
1973	伦敦交响乐团 / 普列文	Philips 438 724-2PM2 (12/79- nla)
1973	伦敦爱乐乐团 / 韦勒	Vox CDX5034
1976	鹿特丹爱乐乐团 / 迪华特	London 455 798-2LC3; Decca 448 116-2DF2 (7/96)
1977	苏联国家交响乐团 / 特米卡诺夫	DG 445 590-2GMA2 (2/85)
1979	费城交响乐团 / 奥曼迪	Moscow Studio Archives MOS18731 (2/89)
1980	阿姆斯特丹皇家音乐厅管弦乐团 / 康德拉辛	Virgin 562037-2 (10/ 93)

1981	阿姆斯特丹皇家音乐厅管弦乐团 / 阿什肯纳齐	Collins 1213-2 (10/91 ~ nla)
1982	柏林爱乐乐团 / 马泽尔	DG 445 590-2GMA2; 478 5697GB (1/84R)
1985	皇家爱乐乐团 / 普列文	Telarc CD80113 (10/85)
1986	爱乐乐团 / 扬颂斯	Chandos CHAN8520 (8/88)
1988	伦敦交响乐团 / 罗日杰斯特文斯基	Regis RRC1210 (1/89R)
1989	爱乐乐团 / 桑德林	Apex 0927 49044-2 (4/90R)
1990	莫斯科国家交响乐团 / 柯岗	Alto ALC1031
1991	威尔士 BBC 国立管弦乐团 / 尾高忠明	Nimbus NI1786; NI1749 (5/92R)
1992	巴尔的摩交响乐团 / 津曼	Telarc CD80312 (10/92)
1993	费城交响乐团 / 迪图瓦	Newton 8802021 (6/95R)
1993	圣彼得堡爱乐乐团 / 扬颂斯	EMI 500885-2; 575510-2 (8/94R)
1993	俄罗斯国立管弦乐团 / 普列特涅夫	DG 477 9505GB4 (6/94R)
1993	爱乐乐团 / 斯维特兰诺夫	ICA Classics ICAC5078

1993	基洛夫管弦乐团 / 捷杰耶夫	Philips 438 864-2PH (8/94); Decca 480 6717; Newton 8802082
1994	皇家爱乐乐团 / 韩德利	Membran 222865
1997	爱尔兰国立交响乐团 / 阿尼斯莫夫	Naxos 8 554230; 8 503191
2000	辛辛那提交响乐团 / 洛佩斯 · 科沃斯	Telarc CD80543
2001	华沙交响乐团 / 何塞 · 库拉	Avie AV0022 (2/03)
2001	皇家苏格兰国立管弦乐团 / 休斯	BIS BIS-CD1279 (12/02); BIS-CD1665/6
2003	布达佩斯节日乐团 / 伊万 · 费舍尔	Channel Classics CCSSA21604 (8/04)
2006	辛辛那提交响乐团 / 帕沃 · 雅尔维	Telarc CD80670; SACD60670 (3/07)
2007	科隆西德广播交响乐团 / 毕契科夫	ArtHaus 101 439
2007	悉尼交响乐团 / 阿什肯纳齐	Exton EXCL00013 (4/09)
2008	伦敦交响乐团 / 捷杰耶夫	LSO Live LSO0677 (8/10)
2008	新加坡交响乐团 / 水蓝	BIS BIS-SACD1712 (6/09)
2009	BBC 爱乐乐团 / 诺塞达	Chandos CHAN10589
2009	圣切契利亚管弦乐团 / 帕帕诺	EMI 949462-2 (5/11)

2009	底特律交响乐团 / 斯拉特金	Naxos 8 572458
2010	墨尔本交响乐团 / 尾高忠明	ABC Classics ABC476 4842 (10/12)
2011	利物浦皇家爱乐乐团 / 彼得连科	EMI 915473-2 (12/12)
2011	柏林爱乐乐团 / 拉特尔	EuroArts 205 8398; 205 8394

（本文刊登于 2015 年 1 月《留声机》杂志）

回不去的故国

——《第三交响曲》录音报告

似乎瓦西里不会做错事——即使是以批
判的眼光来看；而乐团也在努力做到最
好。——约翰·弗雷泽，制作人

文 / 阿曼达·霍洛威 Amanda Holloway

曲目：A 小调第三交响曲，及其他作品

乐队：利物浦皇家爱乐乐团 Royal Liverpool Philharmonic Orchestra

指挥：瓦西里·彼得连科 Vasily Petrenko

录音时间：2010 年 7 月 7—8 日；2009 年 9 月 23 日（《练声曲》）

录音地点：皇家利物浦爱乐乐团大厅

录音师：大卫·皮戈特 David Pigott

制作人：约翰·弗雷泽 John Fraser；安德鲁·康奈尔 Andrew Cornall（《练
声曲》）

乐团开始收拾今天的录音现场。瓦西里 · 彼得连科和制作人约翰 · 弗雷泽一起在音乐厅的控制室讨论明天的录音计划。拉赫玛尼诺夫《第三交响曲》的两个乐章已经录制完成，只剩下最后一个乐章需要录制，气氛轻松而有趣。弗雷泽，EMI 的传奇首席制作人，和这位来自圣彼得堡的 35 岁指挥家合作得非常愉快。

"与瓦西里合作总是很愉快的，因为他很有把控力。"弗雷泽说，"他知道他想要的声音是什么，但他也准备在听到回放后改变声音的走向。例如，如果他认为这个特定的角落需要更多的空间，或者在那个点上变得太慢，他会来到控制室，我们会进行一番讨论，然后我们就顺其自然开始了。这真的是一种奇妙的合作体验。"

场外，聚光灯照映出了利物浦这座拥有七十二年历史的爱乐大厅冷峻而不妥协的外形。建筑内部，这个扇形的装饰派艺术(Art Deco)风格的礼堂有一个温暖、明亮的声学环境。"它在很大程度上属于那个时代，但就听觉而言，它是非常棒的。"弗雷泽说，"它为弦乐增加了一种茂盛的绽放感，

特别适合拉赫玛尼诺夫。"

自从彼得连科成为利物浦皇家爱乐乐团的常任指挥继而首席指挥以来，他一直在充分利用这个大厅作为一个录音场所。自 2009 年以来，乐团至少与他录制了十几张 CD，包括 Naxos 正在录制的肖斯塔科维奇系列。这张拉赫玛尼诺夫是他与 EMI 合作的第一张唱片，彼得连科相信接下来会有更多的合作（《第二交响曲》已经提上日程）。他骄傲地说："利物浦皇家爱乐乐团现在的状态非常好，如果失去这个势头就太可惜了。"

弗雷泽对此表示赞同。"似乎瓦西里不会做错事——即使是以批判的眼光来看；而乐团也在努力做到最好。它不像伦敦的乐团那样有'哦，这是另一个录音版本啊'的感觉。"

录音的压力与现场音乐会演出不同。"我们很难持续保持肾上腺素激增，"彼得连科说道，"录音是一个走走停停的过程，你必须在整个录音过程中保持同样的情绪强度。这很累人——音乐家们到最后都筋疲力尽了！"他们不得

不进行额外的排练，以展现拉赫玛尼诺夫构造复杂的《第三交响曲》的美。"每一个音符上都写着很多信息，特别是在最后一个乐章，"彼得连科说，"你需要非常努力地练习以达到作品的深度，在关注每一个细节的同时，还要考虑到长线条的旋律。"他认为，拉赫玛尼诺夫把他的思乡之情和对现代俄罗斯命运的悲观倾注在乐谱中。"这是一部非常有哲理性的交响曲，这也解释了为什么它在首演时没有受到特别欢迎。听众期待着大的浪漫主义曲调，但相反，它有大量的衔接、细节和戏剧性。这是一种更有力度的风格，因为拉赫玛尼诺夫吸收了很多美国音乐，包括百老汇音乐和爵士乐。

"第一乐章以一个小小的动机开始——像东正教教堂仪式中的东西——从而引发了所有的回忆：痛苦、渴望、他所经历的一切。第三乐章开始时像一场庆祝活动，然后似乎过了头——每个人都疯了。这就是他对第二次革命（the second Revolution）[1]的想法。他仍然相信，一些精神上的

1 即 1917 年十月革命。

军队会出现，并由此改变俄罗斯，但在交响曲的结尾处它却还没有发生。"

除了这首晚期作品之外，这张 CD 还包括了拉赫玛尼诺夫后学生时代的《波西米亚随想曲》（ *Caprice bohémien* ），以及中期的《练声曲》（ *Vocalise* ）。"看到拉赫玛尼诺夫在其一生中的变化非常有趣。我想表明他不是就写了《第二钢琴协奏曲》的作曲家。"当我问彼得连科是否对今天的录音感到满意时，他表现得很惊讶。"当然了！我和约翰一起工作时总是很顺利。他会分享我对音乐的感受，这对我们来说是一个自然的过程。这次的录音很成功，乐团处于最佳状态，我希望能有一个好的结果。"

（本文刊登于 2012 年 1 月《留声机》杂志）

拉赫玛尼诺夫在美国的房子。拉赫玛尼诺夫说："我失去了祖国，我被迫离开出生之地……现在全世界都向我敞开，唯有一处对我关上了大门，这就是我的祖国俄罗斯。"

我的开始，也正是我的结束

——《交响舞曲》录音纵览

拉赫玛尼诺夫的最后一部管弦乐作品
让人从这位流亡美国的作曲家的制高
点回想起古老俄罗斯的声音。罗布·科
万评点可找到的录音。

文 / 罗布·科万 Rob Cowan

T.S. 艾略特（T.S. Eliot）《东科克》（'East Coker'）[《四首四重奏》（*Four Quartets*）之二] 的开头令人难忘："我的开始，也正是我的结束。"这也提醒了我，拉赫玛尼诺夫最后的，也许也是最伟大的作品《交响舞曲》中的第一首，深情地引用了他的首演失败的《第一交响曲》；这个暗示在当时——1941 年——不会有多少人能够意会。更多的受众不得不在好几年后才得以领略这首交响曲中展现出来的全部的青春荣耀。当我们了解内情后回过头听这部晚年作品的时候，不禁会感叹："那是渴望之源。"巧合的是，T.S. 艾略特的诗歌与拉赫玛尼诺夫的《交响舞曲》在同一年完成。然而，时空穿梭并未就此结束。

《交响舞曲》同时栖居于"新""旧"两个世界，以"古老俄罗斯"为内核，但又以电影元素明确反映出这部作品的实际诞生地。在此之上，拉赫玛尼诺夫使用了中音萨克斯——一种当时在俄罗斯作曲界除了格拉祖诺夫之外鲜少人用其创作的乐器。格拉祖诺夫恰巧是拉赫玛尼诺夫《第一交响曲》灾难性首演的指挥，他创作了一部萨克斯协奏曲与一部萨克斯四重奏。与《交响舞曲》一样，这两部作品都偏忧郁。

《交响舞曲》是拉赫玛尼诺夫唯一一部完全在美国创作的作品。1994 年 7 月，迈克尔·斯图尔特（Michael Stewart）撰写出色的"留声机收藏"的录音纵览时，收录到的钢琴版与乐队版，远少于今天单独的乐队版。这也是为什么我在此限制自己仅对乐队版进行比较——后来证明这是一个明智的选择。否则，我将无法作要言不繁的参照比较。此外，近期发行的一个具有历史意义的录音，彻底改变了我们聆听这部作品的方式。下面我们会详细介绍。

首次亮相

拉赫玛尼诺夫将《交响舞曲》题献给了费城交响乐团及时任音乐总监尤金·奥曼迪（Eugene Ormandy），他们首演了这部作品。我们知道，奥曼迪并没有对这部作品的演出太上心，而作曲家本人也并不十分喜爱他的演绎。**迪米特里·米特罗普洛斯**（Dimitri Mitropoulos）的演绎更中他的意。多亏了沃德·马斯顿（Ward Marston）[1]，我们现在

1 沃德·马斯顿（Ward Marston），美国录音工程师兼制作人，擅长转制历史录音，创立 Marston 唱片品牌。

可以听到米特罗普洛斯 1942 年与纽约爱乐交响乐团（New York Philharmonic Symphony）[1]的广播录音。在首演录音缺失的情况下，这部刚刚发行的广播录音，是目前我们可以听到的最早的这部作品的完整录音。

这套唱片可谓是梦幻搭配。[2]同一套唱片上，我们听到了作曲家本人在钢琴上演示的这部崭新杰作的大部分（《交响舞曲》三个乐章均有演示），奥曼迪则在一旁聆听。追随着作曲家本身的演绎我们也获益匪浅：开篇部分应保持稳定，而阴郁圆舞曲般第二乐章的开始部分，标着 *tempo rubato*[伸缩速度]，分句则应灵活有弹性。

迪米特里·米特罗普洛斯的演绎十分富有雄性感和力量感，第一首舞曲富有表现力的中心部分翱翔着，纽约爱乐的弦乐水平不论当时还是现在都是世界级的。米特罗普洛斯在

1 纽约爱乐交响乐团（New York Philharmonic Symphony），即现在的纽约爱乐乐团（New York Philharmonic Orchestra）。

2 这套唱片为三碟装，本书下一篇文章《拉赫玛尼诺夫钢琴演示〈交响舞曲〉的非凡录音》对这套唱片做了专门评述。

排练号 7 处额外加入了钢琴写作（piano-writing），其后被作为一处"作曲家修订"编入 Boosey&Hawkes 出版社出版的学习总谱（study score）中。这一修订被埃里希·莱因斯多夫（Erich Leinsdorf）、奥曼迪和众多后辈的指挥家所效仿。米特罗普洛斯不仅着眼于第一首舞曲的男性化特征，还对最后一首舞曲中的哀悼感及喘不上气的兴奋感做到了平衡——其范例，虽然并非完美无缺，是在激动人心的结尾处的那复仇之舞。

《交响舞曲》的第二个录音演出可以通过 YouTube 听到。这个老化的"低保真"录音由拉赫玛尼诺夫在俄罗斯的老友**尼古拉·戈洛瓦诺夫**（Nikolai Golovanov）与一个录音室交响乐团（studio symphony orchestra）录制，录音的时间跨度从 1944 年至 1949 年，给人的印象是紧张、粗犷及野性冲动的（第三首几乎就像带了电一般）。声音比较粗，有时演奏欠佳，但有些段落，如第一首舞曲抒情的第二主题听起来像是充满了爱意的拥抱。

《交响舞曲》在西方的第一个商业录音是埃里希·莱因斯多夫

拉赫玛尼诺夫和指挥尤金·奥曼迪及其率领的费城交响乐团关系极为密切。拉赫玛尼诺夫最后一部作品《交响舞曲》题献给奥曼迪和费城交响乐团。

与罗彻斯特爱乐乐团（Rochester Philharmonic）（CBS，6/53 – nla）录制的。哈罗尔德·C. 勋伯格（Harold C Schonberg）在我们的杂志上评价其为"中规中矩"，并补充评鉴道："消极的，相当疲惫的声音，作曲家的一些怪癖不断地一次次出现。"我想说的是，在莱因斯多夫的棒下，第一首舞曲被一个邋遢的开场拖垮了，第二首则毫无诱惑力，而第三首我只能享受演奏果决的最后几页。

立体声开拓者

人们只能猜测时间的流逝会如何改变**尤金·奥曼迪**的处理方式——如果有的话。在演奏得非常出色的 1960 年费城交响乐团立体声录音中，萨克斯的演奏的确如乐谱所示是"非常富有表情的（*molto espressivo*）"，在最后一首舞曲以"有活力的快板（*Allegro vivace*）"回归前，奥曼迪照顾到了排练号 81 后 6 小节处"*perdendo*［渐弱至消失］"的标记。第二首舞曲是丰满的，所有的声音很好地融合进总的织体里，而第三首则演奏得"如闪电一般"迅疾。在我看来，只有第一首舞曲较为拘谨——至少在最初的印象里我是这么觉

得的。**尤金·古森斯**（Eugene Goossens）同年与伦敦交响乐团的强劲的录音既忠实又漫长，有时也戏剧化，但演奏较为粗糙；尽管录音中透出来的活力令人惊讶。爱德华·格林菲尔德（Edward Greenfield）声称这"不过是个过渡产品"[他在回顾**基里尔·康德拉辛**（Kyrill Kondrashin）1963年的莫斯科爱乐录音时就古森斯的版本表达了这一观点]，这一评价并不离谱。

康德拉辛本人一般较为注意谱子上的强弱标记，并会随着情绪的变化加速或减缓，第二首舞曲的结束处奏得飞快。他的演绎堪称精湛、经典，训练有素，始终扣人心弦，没有一丝放纵。尽管我习惯了"忍受"老唱片的音响效果，但频繁地过度修音和引起我耳鸣的木琴声还是让我的享受程度有所下降。可能最好的转录收录在 Profil 公司的《基里尔·康德拉辛 1937—1963 年录音集》（"Kyrill Kondrashin Edition 1937—1963"）里。1976 年康德拉辛与阿姆斯特丹皇家音乐厅管弦乐团的版本（Emergo Classics）质地较为柔和，但似乎不够投入。

叶夫根尼·斯维特兰诺夫（Evgeny Svetlanov）在 1986 年的现场演出中，指挥手法过于夸张，多年前聆听时曾使我疲惫不堪，但这一次聆听，第三首舞曲中心段落处那个真诚的"渐弱至消失"，以及第二首舞曲开始处英国管与双簧管明显的音色对比，我却衷心地喜欢；第二首舞曲后面铜管主题的野蛮回归（排练号 45 后 2 小节）也绝对震撼。这个录音最大的问题是录音的平衡，木管乐器的声音像是在挑衅，更糟糕的是，听众席上的噪音具有干扰性。斯维特兰诺夫在作品的结尾处将大锣的声音盖住，而在 1973 年几乎令人颤栗的非现场录音中，他加入了一点混响。

艾度·迪华特（Edo de Waart）与伦敦爱乐（London Philharmonic）的录音中存在一个奇怪的文本异常——第三首舞曲第一小节中的前十六后八音型被处理成了三个平均长度的音，这也是在我听到尼姆·雅尔维（Neeme Järvi）的 Chandos 录音版本（见后文）之前从未听到过的处理。尽管如此，这张唱片还是可圈可点，如：第二首舞曲中情绪随着开始处小提琴独奏从伸缩速度（*tempo rubato*）到精确速度的转移而变化，以及开始动机（*motif*）铜管加弱音

器演奏，后面再现时不加弱音器，两者产生的对比。从整体上看，艾度·迪华特演绎的是谱面的而不是更具想象力的内容。

在**安德烈·普列文**（André Previn）的掌舵下，伦敦交响乐团虽然没有其他对手那么训练有素，但却深深地抓住了音乐本身。第二首舞曲开始的动机由加弱音器的铜管奏出，像是警报声——后面不加弱音器奏出时更是如此。与其说是"悲伤圆舞曲（valse triste）"，倒不如称之为"骷髅圆舞曲（valse macabre）"。[1]到第三首舞曲，和奥曼迪一样，引用《死之岛》（*The Isle of the Dead*）的段落（4′00″左右），着实拨人心弦；而在作品结束时，大锣则谨遵"*laisser vibrer*"[让它振动；勿制音]的指示，在乐团的其他部分结束后大声地滑响一个幽灵般的、让人不安的声响。不过，值得说明的是，这个标记（即"*laisser vibrer*"）并不适用于最后一次的锣声而更适用于两个小节前的"很强（*ff*）"——也就是这三个小节中的第一个小节。可以说，在这个特殊

1 芬兰作曲家西贝柳斯写有《悲伤圆舞曲》（*valse triste*），法国作曲家圣桑写有《骷髅之舞》（*Danse macabre*）。

的问题上，永远都会有争论。

第一首舞曲真正的戏剧性开始于排练号 1 处。在大多数录音中，弦乐"很强（*fortissimo*）"的下弓奏出的和弦很是紧张，同时也预示着几个小节后"*molto marcato* [非常着重地、非常清晰地]"的标记。但是，在**西蒙·拉特尔**（Simon Rattle）的 1982 年伯明翰市立交响乐团（CBSO）录音里，和弦奏得却可以说是响亮、饱满而连贯。拉特尔的柏林爱乐乐团新版录音在各方面都出色得多，尤其在第三首中不同寻常的紧张程度和最后锣声的混响——这是在伯明翰市立交响乐团的录音中没有的。此外，在伯明翰的第一首舞曲录音中，他也加入了额外的钢琴和弦，这是在柏林爱乐的录音中没有的。

大部分数字录音

仍旧是与柏林爱乐乐团，**洛林·马泽尔**（Lorin Maazel）在 1983 年呈现了一个整洁、清晰，有时几乎是斯特拉文斯基式的《交响舞曲》。第一首舞曲，冒失、优雅、果决。第

二首舞曲的华尔兹节拍非常严谨——即使后来速度变快了。我喜欢排练号 1 处的强奏（*forte*）的突然动力及中间部分弦乐旋律富有表现力的起伏。这个录音让我唯一觉得不甚满意的是终乐章结尾部分大锣的处理：不是因为缺少悬垂感（这部分被大大地削弱了），而是因为我们甚至没有事先意识到有悬垂感。可以说这部分的演绎损害了音乐中固有的东正教仪式感。

如果把双钢琴版本也算进去的话，**弗拉基米尔·阿什肯纳齐**（Vladimir Ashkenazy）曾多次录制这首曲子。在他与乐团的录音中，与阿姆斯特丹皇家音乐厅管弦乐团首次录制的《交响舞曲》无疑是最令人印象深刻的。这个录音光芒四射，厚重而圆润，细节可圈可点，第一首舞曲速度很快，令人颤栗。在排练号 17 后的三个小节处，低音单簧管、单簧管、低音巴松、低音长号、大号和各种打击乐器奏出的安静而怪异的低鼾声（growl），比任何其他的版本都把握得要好。第二首像是紫色的拉毛天鹅绒。第三首的铜管演奏则颇为壮丽。最后一个和弦戛然而止——这是他在 2007 年悉尼交响乐团（Sydney Symphony）录音和 2016 年爱乐

乐团（Philharmonia）现场录音中的处理，锣只是在其中担任客串。"妥协之作"是大卫·古特曼（David Gutman）对这种处理的贴切评价。我也认同这种评价。后来的版本中，第一首舞曲加入了额外的钢琴写作（piano-writing），这是在与阿姆斯特丹皇家音乐厅管弦乐团录音中所没有的。悉尼交响乐团版本中最出色的要数疾驰的终乐章，音乐的张力臻于极致。而伦敦的（爱乐乐团）版本则是三个版本中最伤感的，有些部分甚至显得温馨（第二首的演奏极为宽广）。不过对我而言，阿什肯纳齐在阿姆斯特丹的演绎中某种程度上达到的沸腾顶点，却没能在其他版本中体现。

没有人会抱怨**帕沃**·**柯岗**（Pavel Kogan）的 1990 年莫斯科录音缺乏激情。第一首舞曲中对《第一交响曲》的引用相当夸张；第二首舞曲游戏般欢快，各种的速度变化；第三首舞曲要么快得疯狂，要么充满了悲伤。整个录音跌宕起伏——尽管偶尔会有刺耳的声响出现。**夏尔**·**迪图瓦**（Charles Dutoit）跟费城交响乐团的录音同一年录制。如果单就音色而论，它是目前最好的录音之一，音色大胆而华丽，细节很是讲究，如第二首舞曲开始的圆号部分的渐强，以及湛

然显露的众多中声部声音。第三首舞曲的中间部分，记忆的炽热余烬触动人心，尽管大锣的声音相当温和，但迪图瓦仍将结尾部分处理得如雷鸣一般。

马里斯·扬颂斯（Mariss Jansons）为我们带来了出色的阿姆斯特丹皇家音乐厅管弦乐团的《交响舞曲》录音，但他在圣彼得堡爱乐乐团（St Petersburg Philharmonic）和巴伐利亚广播交响乐团（Bavarian Radio Symphony）的录音中也许有更好的呈现。后二者都采用了拉赫玛尼诺夫要求的咆哮的圆号阻塞音（snarling stopped horns），第一首和第三首有充沛的节奏推动力。不过在圣彼得堡的版本中，排练号 14 中的钢琴部分听起来略微僵硬。扬颂斯赋予第二首舞曲以胜利的欢快；在圣彼得堡的录音中，为了与其他部分较高的张力水平保持一致，速度上要更快一些。在后来的慕尼黑版本（巴伐利亚广播交响乐团）中，我们可以听到更多的内容，而其中声音的丰富度是一个非常吸引人的亮点。但话虽如此，我却又一次感觉到，尽管所有的事情都是正确的，但产生的效果总和却仍旧不够。

约翰·艾略特·加德纳（John Eliot Gardiner）1993 年在北德广播交响乐团（NDR Symphony Orchestra）的演出以紧凑的演奏和生动的声音为标志。也许第一首舞曲里的萨克斯听起来有点腼腆，在乐章结束处怀旧的自我观照（self-reference）歌唱性不够，但在第二首舞曲的 6'54" 处，加德纳以真正的"魔法"处理了返回主要华尔兹主题的过渡段，乐队也魔术般地奏出了适当的丰富音色。至于最后一首舞曲，加德纳追求"*fortissimo laisser vibrer*［持续振动的很强］"效果，大锣爆炸似的响声足以唤醒死者（而《震怒之日》的音乐还在我们耳边回响，这几乎是不恰当的）。

"气势逼人"是我对**米哈伊尔·普列特涅夫**（Mikhail Pletnev）1997 年与俄罗斯国立管弦乐团的《交响舞曲》录音的形容。第一首舞曲不寻常地宽广，是真正的"*molto marcato*［非常着重地、非常清晰地］"，而"非快板（*non allegro*）"的指令只是字面意义上的。第一首舞曲的中心部分是梦幻般的，但当低音单簧管及它危险的同谋将我们带到舞曲的远离中心的部分（8'39" 处）时，着实令人战栗。而反观其他两首舞曲，第二首避免了过于华美，第三首则

以极端的动态掀掉了房顶——至少在音乐不是表达悲哀的时候，普列特涅夫干得漂亮。

如果说普列特涅夫在华美上有所牺牲，那么**瓦莱里·波利扬斯基**（Valéry Polyansky）和俄罗斯国家交响乐团（Russian State Symphony Orchestra）则在一些乐段选择了非常宽广的速度，尤其是在第二首舞曲排练号 32 处的英国管独奏的开头部分——甚至在那之后的段落更甚。整个演奏对情绪的把握胜于对律动的把握——尽管全曲结尾处的大锣声如同一片汹涌的大海。可惜的是，在**尤里·特米卡诺夫**（Yuri Temirkanov）2008 年与圣彼得堡爱乐乐团的现场录音中，大锣的声音似乎只是在提醒大家一齐鼓掌，反而破坏了整体效果，不然它会是一个制作完美的版本，尤其是在第二首区分圆号奏阻塞音和没有奏阻塞音时，而第三首排练号 81 处的"渐弱至消失"段落也有精心的控制。特米卡诺夫还提到，在演奏上，《震怒之日》与作曲家自己的《彻夜晚祷》（*All-Night Vigil*）一个关键动机（key motif）在同一乐章中有着精妙的结合。毫无疑问，这是他的主场演出。四年前的逍遥音乐节现场录音，同一支乐团，就没有那么好的效果。

更多 21 世纪竞争者

弗拉基米尔·尤洛夫斯基（Vladimir Jurowski）于 2003 年与伦敦爱乐乐团的现场录音，也用大锣的声音暗示着作品的结束，但他的版本中，掌声响起前则有着可观的间歇。尤洛夫斯基是一位真正的风格大师，我从未听过第一首舞曲 6'45" 处钢琴和弦乐的结合听起来如此自然，几乎就像是浪漫派二重奏鸣曲（duo sonata）的一个段落。第二首舞曲高潮迭起，而第三首舞曲的小号声则奏出了真正属于它们的声音。自发性和火一般的激情贯穿整个录音，唯一阻碍它列入顶级推荐的因素是听众的噪音，有时太过扰人。

谢米扬·毕契科夫（Semyon Bychkov）与西德广播交响乐团（WDR Symphony Orchestra）的 2006 年广播录音见证了第一首舞曲中轰鸣般的全奏及排练号 14 处弦乐诱人的 "*mezzo-forte con espressione* [中强，有表情地]" 的进入。钢琴的声音清晰可闻，毕契科夫在排练号 7 处加入了额外的钢琴部分。在第二首舞曲中，排练号 31 前 3 小节处，平静的阻塞音圆号间的伸缩速度（tempo rubato）的感觉，似

乎与作曲家在钢琴演示中所暗示的效果不一样，不过也可能是因为毕契科夫后续的加速有点过快。更重要的仍旧是第三首舞曲的结尾，大锣突出的、到位的 "*laisser vibrer* [让它振动；勿制音]" 被生动地捕捉到了，所以当最后的和弦奏响，悬垂的大锣声音在背后萦绕，效果是完全令人信服的。J. 阿瑟·兰克（J Arthur Rank）式的敲锣风格[1]，显然套不到毕契科夫头上。

瓦莱里·捷杰耶夫（Valery Gergiev）的 2009 年伦敦交响乐团录音有着马勒式的厚重和一流的声音，让人印象深刻，是一场以暴力和重口音为特征的演出。这个解读相当忧愁。第一首舞曲大约有 13 分钟（跟普列特涅夫的差不多），跟其他版本相比长了不少。第二首舞曲起起落落，怀着一种向往的感觉，排练号 45 处大提琴的表现感人至深。第三首舞曲悲伤的中心段落听起来有着浓厚的俄罗斯风味。同样，强迫性的《震怒之日》的引用驱使着作品进入尾声。在评论最初的发行版本时，我们的拉赫玛尼诺夫权威杰弗里·诺

1 J. 阿瑟·兰克，英国电影制片人。他制作的电影常以一个男人非常戏剧化地敲锣的片段开始。

里斯认为这个演出囿于"一时放纵",略有缺陷。但我并不觉得困扰,因为那些"放纵"似乎是在表达着真诚。

如果杰弗里·诺里斯对捷杰耶夫的版本皱起眉头,那我实在不敢想象他对**迪米特里·契达申科**(Dmitri Kitaenko)在第二首舞曲9分钟处加入钹的渐强会作何感想。然而,尽管这个版本有一些(很少)过分的表现,但仍是一个令人难忘的演绎(这是契达申科第二次录制这个作品),其中第一首舞曲的萨克斯在同作品演绎中名列前茅,和木管乐同伴分享着悲苦和回忆。我也很高兴能听到钢琴写作(piano-writing)(包括排练号7处那些可选的小节)的演绎比大多数其他版本都更为清晰。在第三首舞曲中,加重的打击乐声(排练号73后4小节)是否听起来很像《众神的黄昏》中"齐格弗里德的葬礼"的开头?彼时的拉赫玛尼诺夫是否像许多年后的肖斯塔科维奇一样,在脑海中和瓦格纳一起演出着人生的最后一幕?[1]

1 肖斯塔科维奇在最后一部交响曲《第十五交响曲》第四乐章中引用了瓦格纳《尼伯龙根指环》里的音乐片段。

帕沃·雅尔维（Paavo Järvi）和巴黎管弦乐团（Orchestre de Paris）将发自内心的兴奋与诠释的原创性融合在一起，在开始处打造了一个定音鼓的渐强，在 7'28" 处顽皮地强调低音单簧管和巴松，并在排练号 21 处把渐强的圆号兴奋地凸显出来。萨克斯的独奏是痛心的化身，在第二首舞曲的开端，你会明白他在谱面上写下"*tempo rubato*［伸缩速度］"的真正目的。第二首中，摇摆的速度抓得相当准确，张力从未失去控制，还有很多微妙的细节，比如在排练号 73 和 74 之间（包括《众神的黄昏》的引用）。在第三首舞曲，进行最后总算账的是大锣，它的分贝被放到最大，并且没有悬垂感——这对我来说并不是问题，因为严格来说，"*laisser vibrer*［让它震动吧］"的指示并不在作品的结束。

尼姆·雅尔维（Neeme Järvi）的演绎截然不同——他让大锣的叹息无休无止。在第三首舞曲中，前三个音符的时值相同，几乎和迪华特的录音一致——尽管低音单簧管/巴松段落（7'26" 处）没有达到帕沃·雅尔维那种令人毛骨悚然的效果。

再让我们看看出身于音乐世家的指挥。**莱昂纳德·斯拉特金**（Leonard Slatkin）是菲利克斯·斯拉特金（Felix Slatkin）的儿子，他于 2012 年与底特律交响乐团合作的《交响舞曲》很有听赏价值，其中，第二首体现出来弦乐的滑音——我愿称之为斯拉特金的家族基因——也相当富有表现力。莱昂纳德在第一首的排练号 7 处纳入了钢琴写作（piano-writing），也意外地在排练号 99 处"哈利路亚"下面凸显出低音巴松。

最后清算

剩下的呢？向恩里克·巴蒂斯（Enrique Bátiz）、安德鲁·戴维斯（Andrew Davis）、弗拉基米尔·费多谢耶夫（Vladimir Fedoseyev）、唐纳德·约翰诺斯（Donald Johanos）、安德鲁·利顿（Andrew Litton）和查尔斯·马克拉斯爵士（Charles Mackerras）的粉丝们道歉，他们全都值得一试，但是我不得不在某些地方划清界限。自迈克尔·斯图尔特（Michael Stewart）1994 年写作《交响舞曲》的"留声机收藏"以来，市面上至少又增加了 20 个乐队版的《交响舞曲》录音，而

说实话，我只想说"了无新意"。阿什肯纳齐和阿姆斯特丹皇家音乐厅管弦乐团的版本一如既往地让人印象深刻，但尽管帕沃·雅尔维和巴黎管弦乐团及毕契科夫在科隆的录音无法满足所有必要条件，但他们都增加了一些其他人所忽略的内容。帕沃·雅尔维给人的印象尤为深刻——这就是我把他放在首位的原因。巴黎管弦乐团的演奏常常像是带了电一样，其演绎延续了最好的法国管弦乐团与最好的俄罗斯浪漫派音乐的联系，指挥家将音乐的怀旧及仪式感有机结合起来，其强烈的节奏感和令人眼花缭乱的乐团声响，深深地抓住了音乐的精神。

历史之选

纽约爱乐交响乐团 / 迪米特里 · 米特罗普洛斯

Marston 53022-2

作曲家在钢琴上演示了他的新作品，然后我们听到了米特罗普洛斯对《交响舞曲》充满激情的演绎——拉赫玛尼诺夫更喜欢这种扣人心弦的诠释，而不是作品被题献者尤金 · 奥曼迪的诠释。

阴暗之选

科隆西德广播交响乐团 / 谢米扬 · 毕契科夫

Profil PH07028、

毕契科夫悄悄把我们带回到荒凉的俄罗斯边境，回到一个充满宗教仪式的钟声的国度，在那里，"舞蹈"本身便是一种身体祈祷的形式。毕契科夫的《交响舞曲》绝不缺乏活力，它是用音乐来诉说离别。

原生态之选

苏联交响乐团 / 叶夫根尼·斯维特兰诺夫

Regis RRC1178

斯维特兰诺夫的《交响舞曲》现场录音也唤回了旧时俄罗斯的形象。声响偶尔很是刺耳，听众也很嘈杂，但总的效果是把我们带到了拉赫玛尼诺夫写这首曲子时，他的灵魂仍然居住的地方。

顶级之选

巴黎管弦乐团 / 帕沃·雅尔维

Erato 2564 61957-9

在没有打破音乐浪漫外衣的前提下，雅尔维以戏剧性的叙事推动音乐。他的步履轻盈，是伸缩速度的大师、一个有敏锐节奏感的行家，还显然是一个乐谱的忠实情人——无论是其芭蕾风格的外表还是其精神深度。他有大师风范，而巴黎管弦乐团则处于最佳状态。

入选唱片目录

发行年份	艺术家	唱片公司（评论日期）
1942	纽约爱乐响乐团/米特罗普洛斯	Marston 53022-2 (10/18)
1960	伦敦交响乐团/古森斯	Everest EVC9002 (3/64, 4/95)
1960	费城交响乐团/奥曼迪	Sony Classical SK48279 (6/93)
1963	莫斯科爱乐乐团/康德拉辛	Melodiya MELCD100 0840; Profil PH18046 (9/69)
1972	伦敦爱乐乐团/迪华特	Decca Eloquence ELQ482 8981 (1/73, 11/18)
1973	苏联国家学院交响乐团（USSR St Academic SO）/斯维特兰诺夫	Melodiya (56 discs) MELCD100 2481 (10/17)
1976	伦敦交响乐团/普列文	Warner Classics 9029 58692-5 (9/76, 10/93)
1982	伯明翰市立交响乐团/拉特尔	Warner Classics (52 discs) 2564 61005-5 (3/84)
1983	阿姆斯特丹皇家音乐厅管弦乐团/阿什肯纳齐	Decca 455 798-2 LC3 (4/84)
1983	柏林爱乐乐团/马泽尔	DG 478 4238GB; 479 3631GB5 (3/84)
1986	苏联交响乐团/斯维特兰诺夫	Regis RRC1178 (5/81)

1990	费城交响乐团/迪图瓦	Decca 433 181-2DH (4/92)
1990	莫斯科国家交响乐团/柯岗	Alto ALC1030 (1/09); ALC6005
1991	爱乐乐团/尼姆·雅尔维	Chandos CHAN10234; (25 discs) CHAN20088 (A/18)
1992	圣彼得堡爱乐乐团/扬颂斯	Warner Classics 500885-2; 2564 62782-7 (12/93)
1993	北德广播交响乐团/加德纳	DG 445 838-2GH (1/96)
1997	俄罗斯国立管弦乐团/普列特涅夫	DG 477 9505GB4 (7/98)
1998	俄罗斯国家交响乐团/波利扬斯基	Chandos CHAN9759 (2/00)
2003	伦敦爱乐乐团/尤洛夫斯基	LPO LPO0004 (7/05)
2004	阿姆斯特丹皇家音乐厅管弦乐团/扬颂斯	RCO Live RCO05004 (2/06)
2004	圣彼得堡爱乐乐团/特米卡诺夫	Warner Classics 2564 62050-2 (A/05)
2006	科隆西德广播交响乐团/毕契科夫	Profil PH07028 (11/07)
2007	悉尼交响乐团/阿什肯纳齐	Exton EXCL00018 (4/09)
2008	圣彼得堡爱乐乐团/特米卡诺夫	Signum SIGCD229

2009	伦敦交响乐团/捷杰耶夫	LSO LSO0688 (6/12); LSO0816
2010	柏林爱乐乐团/拉特尔	Warner Classics 984519-2 (10/13)
2011	巴黎管弦乐团/帕沃·雅尔维	Erato 2564 61957-9 (A/15)
2012	底特律交响乐团/斯拉特金	Naxos 8 573051 (7/13)
2013	科隆居尔泽尼希管弦乐团/契达申科	Oehms OC442 (1/16)
2016	爱乐乐团/阿什肯纳齐	Signum SIGCD540 (A/18)
2017	巴伐利亚广播交响乐团/扬颂斯	BR-Klassik 900154 (4/18)

（本文刊登于 2019 年 4 月《留声机》杂志）

专辑赏析

–

拉赫玛尼诺夫钢琴演示《交响舞曲》
的非凡录音

文 / 罗布·科万 Rob Cowan

曲目：交响舞曲（钢琴）[a]，交响舞曲（乐队）[b]，死岛[c]，第三交响曲[d]，

　　帕格尼尼主题狂想曲[e]，三首俄罗斯歌曲（合唱与乐队）[f]

钢琴：谢尔盖·拉赫玛尼诺夫[a]，班诺·莫伊塞维奇 Benno Moiseiwitsch[e]

乐队：纽约爱乐交响乐团 New York Philharmonic–Symphony Orchestra[bd]，

　　费城交响乐团 Philadelphia Orchestra[c]，BBC 交响乐团 BBC Symphony

　　Orchestra[e]，美国交响乐团 American Symphony Orchestra[f]

指挥：迪米特里·米特罗普洛斯 Dimitri Mitropoulos[bd]，尤金·奥曼迪

　　Eugene Ormandy[c]，阿德里安·鲍尔特 Adrian Boult[e]，莱奥波德·斯

　　托科夫斯基 Leopold Stokowski[f]

Marston 53022–2

今年至少已经有几张值得注意的首次发行的历史录音唱片
[如亚历山大·博罗夫斯基（Alexander Borovsky）的《48》[1]
和汉斯·罗斯鲍德（Hans Rosbaud）的若干广播录音] 面世，
但如果要论蕴含的音乐价值，这套唱片是最高的：你只需
要播放尤金·奥曼迪（Eugene Ormandy）悲恸的 1943 年
拉赫玛尼诺夫《死之岛》广播录音的开头几小节，便有纪
念一个悲剧事件的感觉。这一悲剧事件便是拉赫玛尼诺夫
五天前去世了，而为了纪念，奥曼迪在唱片中呈现了可能
是他最深情的拉赫玛尼诺夫演绎。

我们似乎不应该用"势不可挡"来形容这个作品。但是，在《死
之岛》已经很出色的情况下（尽管有一些被授权的删减），
这套颠覆性的唱片集的主要亮点却是拉赫玛尼诺夫自己在
钢琴上演示才刚写好的《交响舞曲》的重要部分。录音时
间是 1940 年 12 月 20 日（也许是偷录下来的），地点可能
是在奥曼迪的家里。这部作品（指《交响舞曲》）题献给
奥曼迪和他的费城交响乐团，而被录制下来的这次演示是

1 即巴赫《平均律钢琴曲集》，两集共 48 首，简称"48"。

关于音乐的塑造、其巨大的动态范围，以及正宗俄罗斯声响修辞之独特方式的一个范例。醋酸纤维录音带的录音质量比人们预期的要好很多 [沃德·马斯顿（Ward Marston）在声音修复上创造了奇迹]，出来的效果有一半归功于录音。

在证据面前，任何关于这张唱片出处的潜在疑虑都会瞬间消失。作曲家的演奏风格显而易见，其浪漫自由的感觉、雷霆般的起奏、清脆的发音、细腻和近乎无尽的柔情，尤其是在第一首舞曲的结尾处对《第一交响曲》难以忘怀的引用（在第一张唱片的第三轨）。我们听到的内容有时与最新出版的乐谱（Booosey & Hawkes 版）中的内容有出入，例如第一首舞曲一开始的八分音符，小提琴和中提琴上的标记为 pp[很弱]，但在这个演示的钢琴版中，拉赫玛尼诺夫就已经构建了一个渐强，而在几小节后乐谱标记为"稍微渐强（poco crescendo）"（第 5 小节）的地方，他再一次减弱了音调。第二部分（第 48 至 236 小节）更像是一幅粗制的炭笔素描，这时候拉赫玛尼诺夫显然从钢琴家变成了指挥家，融入了可爱的第二主题，作曲家的演奏类似于他那为人熟知的对更为抒情的钢琴《前奏曲》的演奏，即

用发音的强度凸显最高的旋律线：你几乎可以想象他的朋友夏里亚宾（Chaliapin）在唱它。拉赫玛尼诺夫自己的"跟唱（singing along）"清晰可闻，像是各种有节奏的人声插入（vocal interjections），最戏剧性的是第 9 小节首次出现的 *ff* 定音鼓十六分音符音型。第二首舞曲的华尔兹旋律缠绵缭绕，演奏是如此忧愁，低音区的音色丰富饱满而不乏光彩，拉赫玛尼诺夫冲动地在琴键上穿梭，就像他在许多商业录音中所做的那样。而第三首舞曲的节选，比我所听到的任何录音都要忧郁，甚至带有精神上的黑暗沉思。

正如我所说的，对照着乐谱来检查你所听到的东西——唱片说明书上印有演示录音的乐谱小节的起讫——可以让你把后来出现的无数完整的商业录音（包括奥曼迪的）和作曲家的处理方式进行参照比对。顺便说一下，钢琴演示的部分被收录了两次，都不是全曲，一次是未经编辑的版本，另一次是经过编辑的版本。经过编辑的版本中，大部分重复的句子和口头论述都被删除了，而且音乐顺序是按作品顺序排列的。三首舞曲都有被收录。

从理查德·塔鲁斯金（Richard Taruskin）[1]的绝妙的说明中，我们得知奥曼迪并不特别喜欢这部作品，拉赫玛尼诺夫本人也不喜欢他的演奏方式。迪米特里·米特罗普洛斯（Dimitri Mitropoulos）显然是一个更好的选择：他曾在明尼阿波利斯的音乐会上演奏过这首曲子，当时拉赫玛尼诺夫作为演奏家也参加了音乐会，后来，作曲家请米特罗普洛斯在纽约重新安排《交响舞曲》的演出，这样他就可以在家里通过广播听到演出了。那次演出是这套唱片的一部分，米特罗普洛斯以令人着迷的方式，将节奏的自信与抒情的热情结合起来，紧张不安的第三首舞曲始终在向危险靠近，有时听起来好像整个乐团冒着生命危险。

米特罗普洛斯还有一个他在 1941 年演出《第三交响曲》的演出录音，音乐效果激情澎湃。同样是与纽约爱乐交响乐团合作，与作曲家本人和费城交响乐团的录音迥然不同——特指第一乐章主要主题的分句方式上。这首曲子，米特罗普洛斯奏得简洁有力，时而倔强，带着明显的渴望

1 这套唱片集说明文字的作者。

感，是另一种方式的成功演绎。另外还有，莱奥波德·斯托科夫斯基（Leopold Stokowski）指挥美国交响乐团（American Symphony Orchestra）和唱诗班合唱团（Schola Cantorum）演出的《三首俄罗斯歌曲》（*Three Russian Songs*）(1966 年录音)，以及对这三首歌曲中最后一首被称为"涂脂抹粉（Powder and Paint）"的歌曲的极为出色的转制，这是一首有点俏皮、村俗，甚至色情的小曲，由纳德日达·普乐维茨卡娅（Nadezhda Plevitskaya）演唱，拉赫玛尼诺夫钢琴伴奏（1926 年录音，同样由 RCA 发行）。

班诺·莫伊塞维奇（Benno Moiseiwitsch）在《帕格尼尼主题狂想曲》[1946 年在阿德里安·鲍尔特（Adrian Boult）的指挥下] 中专注演奏，手指灵活，精彩的演奏几乎可以与作曲家本人相媲美。唱片上还有拉赫玛尼诺夫演奏自己的《意大利波尔卡》（*Polka italienne*），一首俄罗斯民歌，以及李斯特、勃拉姆斯的《叙事曲》片段的录音，都是粗糙的原始录音。其中，他对李斯特作品的演绎令人折服。

作为主流的补充，这些曲目很有意思。对我来说这应该是

今年当之无愧的高评分唱片，无论新旧，都会大卖。从此以后，它将改变你聆听一些伟大音乐作品的方式，这便是深入聆听的意义所在。

（本文刊登于 2018 年 10 月《留声机》杂志）

黑暗和阴郁的狂喜

——《音画练习曲》作品 39 录音纵览

正如布莱斯·莫里森所说，俄罗斯钢琴精英们将这些作品的精髓展现得淋漓尽致。

文 / 布莱斯·莫里森 Bryce Morrison

评论界起初是将拉赫玛尼诺夫的作品界定为"沙龙音乐"（甚至更糟，是"流行音乐"）的，历经漫长的时光，才转变为"严肃音乐"。1927 年版的《格罗夫》（Grove）[1] 称其"音乐语言过于世界化，缺乏持久的意义"，如今已经引起许多人（以钢琴家阿什肯纳齐为首）的嗤笑。同时期还有评论称其"音乐之美无法抗拒，只有清教徒才会无动于衷"[《唱片指南》（The Record Guide），1955 年出版，由爱德华·萨克维尔－维斯（Edward Sackville-West）和迪斯蒙德·沙维－泰勒（Desmond Shawe-Taylor）编辑]。而鲍里斯·别列佐夫斯基（Boris Berezovsky），被遇到的音乐势利鬼所激怒，则称赞道："拉赫玛尼诺夫就是俄罗斯的巴赫，他的音乐充满对位法的魔力和复杂性。"针尖对麦芒！拉赫玛尼诺夫毫无歉意的感情主义无疑是潜在的，如今爆发的症结所在。这种品质深受俄罗斯人的喜爱，但如果以一种更学究、更谨慎的心态去看待，也会对其产生怀疑甚至厌恶之情。

1 即《格罗夫音乐与音乐家辞典》。

现今，拉赫玛尼诺夫的音乐已不再独属俄罗斯。几乎所有国家的钢琴家都演奏过他的音乐，就连法国人也收起了他们一贯的傲慢和不屑——法国女作曲家娜迪亚·布朗热（Nadia Boulanger）曾说，巧克力都比一个庸俗（'très vulgaire'）的作曲家更讨喜。拉赫玛尼诺夫的浪漫主义修辞和深沉的忧郁也许的确是俄罗斯民族的核心气质，但即使是杰出的拉赫玛尼诺夫钢琴家斯维亚托斯拉夫·里赫特也羞于呈现作品 39 之 5 中的情感风暴，他表示："虽然我喜欢听这首乐曲，但我尽量回避不去演奏它，它会让我感到自己的情感暴露无遗。但如果你决定要演奏，就要做好一丝不挂的准备。"

如果拉赫玛尼诺夫的地位需要被论证的话，那么他的第二部练习曲作品《音画练习曲》（作品 39）就是一个真确的证据。这部作品较之前一部深受欢迎的作品 33，无论丰富性还是复杂性，都要更胜一筹。作品 39 完成于 1917 年，正值俄国革命，作曲家被迫流亡，作品所反映的黑暗和阴郁的狂喜只能由一个挑衅的大调结束段来解决。标题"音画练习曲"使得作品的内涵缩小了。门德尔松认为音乐比

语言更为精确而不是更为模糊。把第 1 首概括为"海浪"，
第 2 首概括为"海鸥"，更别提拉赫玛尼诺夫自己将第 7
首描述为一场"飘着'连绵不断的、绝望的细雨'的葬礼"，
这些都限制而非扩大了作品 39 的声誉。[1]

作品 39 对演奏者的要求是残酷和苛刻的——它为那些音乐
技能高超的人设计，同时还要求演奏者天生对动荡、变化
敏感。少数人适合牛奶和水一样平淡无味的东西，而不是
俄罗斯伏特加，他们对于其自身保守的天性所陌生的品质，
是排斥的。民族主义的问题在这里再次浮出水面。虽说有
一些明显的例外，但最伟大的拉赫玛尼诺夫钢琴家都是俄
罗斯人，这是巧合吗？如果说在我的"留声机收藏"中，
有四位西班牙钢琴家在阿尔贝尼斯（Albéniz）的《伊比里亚》
（Iberia）版本中占据了最重要的位置，那么在拉赫玛尼诺

1 1930 年，雷斯皮基（Ottorino Respighi）准备将《音画练习曲》作品 39 中
的五首改编成管弦乐时，拉赫玛尼诺夫给出了一些标题说明：Op.39 之 2 是
"海洋与海鸥"，Op.39 之 4 是"市集景象"，Op.39 之 6 是"小红帽与狼"，
Op.39 之 7 是"送葬的行列"，Op.39 之 9 是民俗景象。第 1 首"海浪"的
标题不是拉赫玛尼诺夫取的。

夫作品 39 的演绎中也有类似的情况。

全集亟须更多的演绎

现在说说全套作品，从表现一般的版本开始。正如鲁宾斯坦曾经指出的那样，在"一流"和"其他"之间存在着巨大的鸿沟。而他把自己、霍洛维茨、米凯兰杰利、里赫特、吉列尔斯、阿劳等归在"一流"，再恰当不过。

让我们从不知疲倦的**伊蒂尔·比芮**（Idil Biret）开始说起［她甚至录制过勃拉姆斯的《五十一首手指练习》（*51 Exercises*）］，第 1 首的演奏外表流畅，对深层的意涵漠不关心。第 2 首明明标着"慢板（*lento*）"，她为什么却奏得如此之快（诚然，这是一个常见的错误）？她倾向于走她自己的路，而不是走拉赫玛尼诺夫的，她的浮华灵巧是高贵堂皇的一个营养不良的替代品。**约翰·里尔**（John Lill，1970 年柴可夫斯基国际音乐比赛的并列金奖得主）带来了更有重量感的演绎——真的，坚固得就像众所周知的岩石一般。很难找到更加录音室味道的演奏，一个在乐谱的上

下和里面什么都没读到的演奏。作家穆里尔·斯帕克（Muriel Spark）笔下人物简·布罗迪（Jean Brodie）有句经典台词："安全不是第一位的。善、真、美才是第一位的。"同样，如果你想要寻找高度的激情与刺激，你会对**阿图尔·皮萨罗**（Artur Pizarro）的拉赫玛尼诺夫独奏作品全集第一卷感到失望。这些曲子速度适中，情感温度不高；如果说普朗克（Poulenc）被对他音乐过于枯燥的演奏方式所刺痛，要求"给沙司里加多多的奶油"，我能想象到一个真正的典型俄罗斯钢琴家听到皮萨罗的演奏后，一定会乞求对方表现出更多的活力和更高的强度。对于皮萨罗来说，这些演奏是为那些坚持要以拉赫玛尼诺夫作品作为舒眠音乐的人准备的，因此过于凶猛会显得粗鲁。至于**马丁·考辛**（Martin Cousin），尽管一位美国评论家曾惊呼："这家伙是真品！"然而就他对拉赫玛尼诺夫作品的演绎而言，也只是徒有其表。**汉娜·夏巴耶娃**（Hanna Shybayeva）的演奏令人昏昏欲睡。尽管她在第 2 首中痛苦、蹒跚的行进令人赞赏 [音乐表现力直追德彪西的前奏曲《雪上足迹》（*Des pas sur la neige*）]，但在第 4 至第 7 首中，她走到了外向的反面。作为对比，**巴里·斯奈德**（Barry Snyder）更偏好风暴和压力感，

但由于不愿探索动态幅度背后的东西，他的演奏猛烈多于音乐。

接近目标

在**让·菲利普-甘兰**（Jean Philippe-Collard）的演奏中，你听到的是另一个层次的成就，是对传统法国钢琴技法 [他尖刻地将其称为玛格丽特·隆（Marguerite Long）的 "迪吉-迪吉-迪"（diggy-diggy-dee）学派] 的有力反击。他抓住了第 6 首的要害（皮萨罗的 "小红帽和狼" 相处得十分友善），而第 7 首的音乐有一种几乎太过黑暗而难以言表的感觉。而听**约翰·奥格登**（John Ogdon）时，你只能感到他的演奏是断断续续的。他是在非常艰难的条件下录制的，当时他已经处于精神崩溃的边缘。的确，在第 5 首中，他爆发了，撕掉了人们给他贴上的 "温柔巨人" 标签。但是第 2 首的高潮部分被丢掉了，第 6 首的开头出现了一个令人不安的错误（制作人在混乱中没有注意到这个错误），虽然他在第 7 首的某些部分演奏再次动人心魄，但总体印象是基本不在一个钢琴家的状态。奥格登演出和

录音太多，其中的许多表演几乎经不起仔细推敲，它们令人失望的气氛与他早期的辉煌相去甚远。**弗莱迪·肯普夫**（Freddy Kempf）的演奏就没有那种紧张感，但他巨大的天赋使他能毫不费力地从内敛过渡到充满爆炸的能量。这位杰出的天才，将第 2 首从优雅与流畅上升为真正野蛮的愤怒，风暴的乌云掠过荒凉的大地。**霍华德·雪莱**（Howard Shelley）的演奏热情激昂，直达音乐的内核，但即使在他演奏拉赫玛尼诺夫最为激情的时刻，也显得十分节制——就像瓦莱丽·特赖恩（Valerie Tryon）的早期黑胶唱片（作品 39 的第一张黑胶唱片）中的表现那样。我之前低估了**尼古拉斯·安格里希**（Nicholas Angelich）的录音，他在第 5 首中体现的更多是悲伤而不是野蛮，第 8 首开头起伏不是很大，优雅而温和；而在第 2 首中，我听到了绝无仅有的真正慢板（*lento*）。**尤里·帕特森－奥伦尼奇**（Yuri Paterson-Olenich）的演奏富含着思想性，足以证明他的热情和专注。他身上的俄罗斯气质而不是英国气质（他是英俄混血）引人注目，即使在演奏第 2 首时，他以快捷流畅的速度回避着作品痛苦的一面。与其他钢琴家相比，他较少炫技，他的音乐本能极少让人失望。**弗拉基米尔·奥夫**

钦尼科夫（Vladimir Ovchinnikov）的演绎也缺乏激情，但却不乏趣味。他的第 2 首冥想而饶有诗意，但第 6 首鲁莽的追逐却没有产生足够的张力。最后还有一位音乐家，**鲁斯泰姆·海鲁蒂诺夫**（Rustem Hayroudinoff）（我的一位同行认为他的版本是"标杆录音"）擅长于探明一个曾坦承"有时候我觉得有人会从烟囱里下来杀我"的作曲家[1]的作品里的黑暗逆流。他对第 1 首的演绎使人感到无情大海的波涛翻滚，而第 2 首虽然冷静却富有表现力。第 9 首，大调的凯旋表现松懈，令人遗憾，小调的深渊则流畅而富有个性。

不完整却很有意义

顺便说一句，拉赫玛尼诺夫《音画练习曲》的赞赏者都不会略过不提几个不是全集的录音版本。没有钢琴家能与**里赫特**演奏的拉赫玛尼诺夫相提并论，更不用说超越它了。在他现场演奏的作品 39 之 1、2、3、4、7、9 几首中，你

1 拉赫玛尼诺夫在一封信里曾说："有时候我觉得有人会从烟囱里下来杀我。"

会回忆起李尔王的反抗（"吹吧，风啊，吹破你的脸颊！"）。还有**弗拉基米尔·霍洛维茨**（Vladimir Horowitz），他曾经告诉我，自己可以像天使一样演奏。他在第 7 和第 9 首中表现出的调皮的放纵和戏剧性可能令人着迷，但绝不是天使般的感觉。在他职业生涯的早期，年轻的**叶夫根尼·基辛**（Evgeny Kissin）在第 1、2、4、5、6、9 首中的演奏足以让年龄长他一倍的钢琴家黯然失色。说到第 5 首，俄罗斯人大概不会允许我略过**范·克莱本**（Van Cliburn）。对于俄国人来说，克莱本在钢琴演奏生涯开始时，就是"我们的一员"了。

完整演奏作品 39 的真正伟大音乐家

最后，谈谈录制了作品 39 全集，作为俄罗斯钢琴界荣耀的真正的国王和王子（没有王后和公主）吧。**弗拉基米尔·阿什肯纳齐**（Vladimir Ashkenazy）的录音（被收录在他的拉赫玛尼诺夫全套协奏曲、《帕格尼尼主题狂想曲》和钢琴独奏作品中）具有令人生畏的权威感，使你从始至终被牢牢吸引。那男性化气质的凸显和起伏，与他早期相对轻量

级的演奏方式大相径庭。他后来觉得早期的演绎方式很肤浅。在给一些倒霉的美国学生上完大师课后，他问我："你喜欢钢琴家他们的手指抚弄琴键吗？"[1] 我忍不住补充解释说，我只是大师班这个活动的一部分，受邀演奏作品39练习曲的前两首。万幸的是，阿什肯纳齐对其他学生演奏的分析太头头是道，以致已经没有足够的时间剩下给我在他面前演奏。否则，我不确定我是否会在这里讲述这个故事！

与许多俄罗斯音乐家一样，阿什肯纳齐的个人魅力并没有延伸到完全缺乏技术权威和音乐信仰的钢琴演奏中。但是，作为对他自己的反问的回答，他的作品39录音蕴含着令人生畏的力量和熟练程度。他在第1首中表现出了强大的冲击力（比他早期的录音更强），Decca那华丽响亮的录音（根据个人品味）突出了他的犀利。在第2首中，他上升到了一个高度，让人意识到尽管他早年受到了诋毁，当时所有的智力探索都被苏联政权粉碎了，他仍然忠于他的俄罗斯根脉。斯克里亚宾和拉赫玛尼诺夫在他广泛的保留曲目中始终占据核心位置。他在国内受到诽谤后，他的名字在所

1 他们的手指抚弄琴键，原文 fidget their fingers over the keys。阿什肯纳齐的意思是学生们的弹奏缺乏力量，类似他自己早期的轻量级演奏。

有的官方记录中被删除了，他成了一个字面意义上不存在的人。我之所以提到这件事，是因为正如他的演奏所表明的，音乐超越了一切可怕的东西生存下来了。甚至在第 7 首的高潮部分，你发现他表现得更猛烈而不是谨慎或冷酷，这里有乐曲前段"*lamentoso*[悲哀的]"处的呐喊和俄罗斯礼拜仪式的暗示。你不禁惊叹他第 5 首发自内心的起奏，和第 8 首中令人眼花缭乱的谐谑性质的结尾。阿什肯纳齐，尽管他的音乐生涯足迹遍及全球，俄罗斯仍是他的根源，是他的自豪。

还有**亚历山大·加夫里留克**（Alexander Gavrylyuk），他在迈阿密录制唱片时才 22 岁，但已经具备了伟大的俄罗斯钢琴家的敏锐程度和情感投入。他是一位国际奖项得主（不像许多得奖者早年成功之后，便泯然众人了），曾与最著名的管弦乐团和指挥家合作演出，其中包括阿什肯纳齐。他们共同录制了拉赫玛尼诺夫钢琴协奏曲全集和《帕格尼尼主题狂想曲》，因而名声大噪。在澳大利亚短暂旅居后，他返回祖国乌克兰。尽管他的演奏曲目广泛，但，不言而喻，主要集中在浪漫派音乐（还有巴赫和莫扎特），特别是俄

罗斯浪漫派音乐上，很有自己的特色。在这个录音中，他最大的成功体现在拉赫玛尼诺夫的作品上，并把作品 39 作为他演奏的核心。在第 1 首中，他相对缓慢的速度揭示了活跃的表面下隐藏着险恶的暗流，他不惜时间用自由、色彩和想象来给喧闹的篇页增加变化。第 2 首的每一页，痛苦又是多么强烈，他演奏得仿佛每一个音符都是他的生命一样。第 4 首，是格言式精辟，甚至顽皮——与尼古拉·卢冈斯基（Nikolai Lugansky）在舞蹈段落里冰冷的冲动和严厉迥异其趣。与之形成鲜明对比的是，加夫里留克在第 5 首中爆发出强烈的紧张感，也告诉你第 8 首是苦乐参半的梦想之地。他反复把你带回到俄罗斯时期——俄罗斯训练的钢琴家（不仅仅是钢琴家）层出不穷，并把全部精力都投入到艺术中去，踏上一段不断进化、不断发展的旅程（对阿什肯纳齐来说，是精神上的探索）。如此伟大的奉献精神一定会使众多为他疯狂鼓掌的美国听众产生疑问：为什么一个资金雄厚和设施先进的国家，在过去几十年里仅仅培养出屈指可数的真正具有国际水准的钢琴家，而多数著名的钢琴家，不论男女，都来自其他国家？

拉赫玛尼诺夫在 1918 年。十月革命后，拉赫玛尼诺夫和家人离开祖国，此后再没有踏上过俄罗斯的土地。

亚历山大·梅尔尼科夫（Alexander Melnikov）向人们展示了他是一个钢琴"巫师"，虽然他从不为效果而演奏，也不根据外在的标准而演奏（与霍洛维茨不同）。他是一个令人敬畏的大师，但他从来没有把拉赫玛尼诺夫作为一个过渡的跳板。在职业生涯的早期，他深受里赫特的赞赏，他是一位极富进取精神的钢琴家，既喜欢历史风格演奏，也喜欢现代风格演奏。他与安德烈亚斯·斯塔耶（Andreas Staier）和阿列克谢·鲁比莫夫（Alexei Lubimov）合作，录制了贝多芬的小提琴奏鸣曲全集和大提琴奏鸣曲全集，他希望将巴赫和肖斯塔科维奇的《前奏曲与赋格》进行比较，也许这为他的《音画练习曲》作品 39 的纯粹品质提供了一个线索。录音中，第 1 首是一次风暴之旅，即使是最豁达的听众都会热血奔涌。他是如此深陷其中，任自己沉浸在令人屏息的自由与想象的境界。第 5 首，在他的手中充满了潜伏的和爆炸的威胁，庄严伟大。有趣的是，与阿什肯纳齐和加夫里留克不同，他在第 8 首结尾看似有趣的地方奏出了靡非斯特式的光芒。

至高无上的光荣

如果要我列举出最具开拓性和如流星般闪耀的表演者,那非**尼古拉·卢冈斯基**莫属了。作为钢琴家,他有时会用超然的态度来掩饰自己的才华,他以最大胆的姿态,勇于跳出常规,把拉赫玛尼诺夫的荣耀高唱至天堂。在第 2 首中,他毫无顾忌地自由展现,将曲子带入高潮并沸腾起来。第 3曲是弹如雨下般的炫技,让你像莎士比亚《暴风雨》中的米兰达(Miranda)那样尖叫: "亲爱的父亲,假如你曾经用你的法术使狂暴的海水兴起这场风浪,请你使它们平息了吧!" 第 4 首里没有可以轻松片刻的绿洲——与阿什肯纳齐和加夫里留克不同,尼古拉·卢冈斯基的第 4 首一点也不柔和,让你从他的步伐和急迫中听到 "时光的战车在急急地逼近"[1]。第 8 首中没有感情上的放纵或无病呻吟,而是一种动能和推力,一定会博得作曲家的赞赏,毕竟拉赫玛尼诺夫并未在他自己的音乐中表现得多愁善感。

1 "时光的战车在急急地逼近",引自十七世纪英国玄学派诗人安德鲁·马维尔(Andrew Marvell)的诗歌《致羞怯的情人》(*To His Coy Mistress*)。

卢冈斯基的老师和精神导师塔蒂阿娜·尼古拉耶娃（Tatiana Nikolayeva）宣布她的学生就是"下一个"。很可能正是如此，因为他给你带来的是如此地道的、纯正俄罗斯风格的演奏。卢冈斯基和才具稍逊的梅尔尼科夫，都是那样的钢琴家，他们一定会像之前的克劳迪奥·阿劳那样说："我弹琴的时候，心醉神迷，这就是我活着的目的。"

开拓之选

尼古拉·卢冈斯基
Challenge Classics CC72057

与他偶尔的超然完全不同，卢冈斯基演奏的作品 39 傲视群雄。事实上，他的演奏散发着一种恶魔般的力量，摈弃了所有可能的多愁善感，同时在每一个小节里告诉你拉赫玛尼诺夫独特的俄罗斯情调和精神高度。

博学之选

亚历山大·梅尔尼科夫
Harmonia Mundi HMC901978

梅尔尼科夫对历史和现代演奏传统的兴趣，以及他参与的二重奏和室内音乐合奏，这一切给他的拉赫玛尼诺夫增添了丰富性、色彩感和戏剧性。他的演奏既娴熟又专注。

新星之选

亚历山大 · 加夫里留克

VAI DVDVAI4433

魅力十足的加夫里留克拥有强大的技术，这也使得拉赫玛尼诺夫的作品成为这场曲目广泛的独奏会的中心。他以富有感染力的活力和洞察力迎接挑战，将情感流畅地传达给听众。

权威之选

弗拉基米尔 · 阿什肯纳齐

Decca London 455234-2LC6

即使是最艰巨的技术挑战，阿什肯纳齐也能驾驭得了，并且始终铭记着自己的俄罗斯根脉，演奏作品 39 时，他的演绎更令人畏惧而不是满怀深情。他的权威性不容怀疑。

入选唱片目录

发行年份	艺术家	唱片公司（评论日期）
1945/75	霍洛维茨（选曲）	RCA （70 discs） 88697 57500-2
1970	范·克莱本（选曲）	RCA （28 discs） 88765 40723-2
1971	让·菲利普-甘兰（Jean Philippe-Collard）*	EMI 586134-2; 648345-2
1971	约翰·奥格登（John Ogdon）*	EMI 704637-2; Testament SBT1295
1983	霍华德·雪莱（Howard Shelley）	Hyperion CDH55403 (8/88R)
1984	里赫特（选曲）	Praga DSD350 083
1985	弗拉基米尔·奥夫钦尼科夫（Vladimir Ovchinnikov）*	EMI 232282-2, Olympia MKM145
1985/86	弗拉基米尔·阿什肯纳齐（Vladimir Ashkenazy）*	Decca London 455 234-2LC6; Decca 478 6348DC11; (32 discs) 478 6765DB32
1988	叶夫根尼·基辛（Evgeny Kissin）（选曲）	RCA RD87982; Sony 88697 30110-2 (3/89)
1989	伊蒂尔·比芮（Idil Biret）*	Naxos 8 550347

1992	尼古拉·卢冈斯基 （Nikolai Lugansky）*	Challenge Classics CC72057 (1/95R)
1994	尼古拉斯·安格里希 （Nicholas Angelich）*	Harmonia Mundi HMA195 1547
1995	约翰·里尔（John Lill）*	Nimbus NI5439, NI1786, NI1736
1996	巴里·斯奈德（Barry Snyder）	Bridge BRIDGE9347
1999	弗莱迪·肯普夫（Freddy Kempf）	BIS BIS-CD1042
2006	鲁斯泰姆·海鲁蒂诺夫 （Rustem Hayroudinoff）*	Chandos CHAN10391 (2/07)
2007	亚历山大·加夫里留克 （Alexander Gavrylyuk）	VAI DVDVAI4433
2007	尤里·帕特森－奥伦尼奇 （Yuri Paterson-Olenich）	Prometheus Editions EDITION007 (9/09)
2008	亚历山大·梅尔尼科夫（Alexander Melnikov）	Harmonia Mundi DHMC901978 (4/08)
2012	马丁·考辛（Martin Cousin）*	Somm SOMM0136
2012	汉娜·夏巴耶娃(Hanna Shybayeva)*	Etcetera KTC1450
2013	阿图尔·皮萨罗（Artur Pizarro）	Odradek ODRCD315 (1/15)

*一起收入《音画练习曲》作品 33。

（本文刊登于 2015 年 6 月《留声机》杂志）

乐人乐谱

—

不做作曲家本人演奏的复制品

史蒂文·奥斯本与蒂姆·帕里谈论关于作曲家本人演奏的录音。

文 / 蒂姆·帕里 Tim Parry

史蒂文·奥斯本录制的拉赫玛尼诺夫的《前奏曲集》（Hyperion，6/09）一直是我的最爱，我很想和他谈谈他新录制的《音画练习曲》。几年来，奥斯本一直在弹奏这些作品，这也进一步激发了人们对他录音的兴趣。这些作品之所以不如前奏曲那么有名，或许部分缘于大多数业余爱好者还没有注意到它们。我首先问奥斯本，他会如何将两者进行比较。他说："我认为，首先，如果前奏曲很艰深，听众能感受得到；但在一些音画练习曲中，钢琴写法很复杂，这对听者来说并不是很明显的。一些音画练习曲很容易成为前奏曲，但就拉赫玛尼诺夫的组合方式而言，前奏曲感觉更封闭，而许多音画练习曲更加开放；你不能确切知道乐曲在什么地方结束，因为在乐曲中段，会有一个意外的发展，或走向的变化。这一定程度上是它们较长的长度决定的，允许他作稍稍进一步的探索。"

许多拉赫玛尼诺夫的欣赏者认为，《音画练习曲》是他最好的钢琴作品之一。奥斯本赞同吗？"许多年前，我第一次接触到它们的时候，不知为什么，它们并没有在我的脑海里留下深刻的印象。最近我再次接触这些曲子，才真正能欣赏它

们的结构以及情感上的开放性。我喜欢拉赫玛尼诺夫那种纯粹的脆弱、赤裸裸的表达和毫无保留的感觉。这些作品对于声响的探索也远远超越了拉赫玛尼诺夫以前的许多作品。"

我们手边有乐谱，于是我打开了作品 39 之 6《A 小调练习曲》。当雷斯庇基（Respighi）提出想将其中几首改编为乐队作品时，通常会对具体灵感保密的拉赫玛尼诺夫寄给他其中五首曲目的标题方面的细节，认为这些细节可能会提供一些有用的信息。《A 小调练习曲》据说是来源于《小红帽》的灵感。我对它的兴趣源于它的一个引子——由一个听起来威胁性的半音音阶上升到一个清脆的 A 小调和弦，之后反复，让人联想到偷偷潜行的狼。很多钢琴家在这里的演奏速度都比通常的"快板（Allegro）"慢得多，拉赫玛尼诺夫本人就是其中之一。这是他录制的三首《音画练习曲》中的一首（录制于 1925 年，另外两首录制于 1940 年）。我很想知道奥斯本会如何处理这个特殊的部分。

"事实上，我无法接受拉赫玛尼诺夫的处理方式。如果是我的话，可能会以比快板稍稍慢的速度开始，完成这些上

行的音阶。但是从第二行开始，忽然转换为一个完全不同的速度，在我看来非常突兀。"这样的处理也不是乐谱上所标注的。但这也提出了一个问题：一个人是否应该受到拉赫玛尼诺夫或任何作曲家本人录音的影响？奥斯本有他自己的观点："我认为作曲家的演奏不应该有特权地位，部分原因是我觉得作曲家在演奏时经常会对自己的音乐做出错误的判断。这当然是一个非常有趣的视角，有时甚至会让你怀疑只是作曲家们的标记失误。作品 39 之 6 也许就是这种情况，但我个人认为拉赫玛尼诺夫在这里的演奏方式并不令人信服。在这整首曲子中，他也忽略了很多自己的速度指示。我也尝试过用类似的方法来演奏开头部分，在第 6 小节进入快板之前，以较慢的速度进入，但我就是无法说服自己这样做是正确的。归根到底，必须遵从自己的看法。"

确实，没有人希望拉赫玛尼诺夫的演绎者都是作曲家本人的复制品。奥斯本很赞同这一观点，甚至做出了详细阐释："我们面临着一个矛盾——从没人规定演奏一首曲子只有一种方法，然而老师却常常不顾及学生的本能，强迫学生按照乐谱

上的要求去做。我认为这没有多大帮助。这种方式把音乐当成了博物馆的古董。原始文本文化倾向于鼓吹演奏者的想法没有作曲家的想法重要，但我认为这是根本错误的。演奏者与作曲家应该更多是平等的合作关系。演奏者当然应该非常认真地对待作曲家写在乐谱上的东西以及作曲家演奏自己作品的方式，但同时也应该认真对待自己对音乐的本能感受，并尝试把这两者结合起来。演奏者必须找到自己深信的诠释，这是一个创造的过程。"为了进一步确认，我又问他这种观点是否仅适用于拉赫玛尼诺夫的音乐，还是包括其他音乐家，比如贝多芬。奥斯本说："当然包括了。"

我浏览着乐谱，然后看到了下一首曲子，作品 39 之 7，拉赫玛尼诺夫称之为"葬礼进行曲"，这时奥斯本打断了我。"啊，我喜欢这首，"他边读着乐谱边热情地说，"很难找到合适的开始速度，也很难判断第二部分。"他翻了一页，做了一个手势，指着"一直用断音（*sempre staccato*）"十六分音符音型的地方，这里每隔一音一个重音，全部是"很

弱（*pianissimo*）"[1]。这就是拉赫玛尼诺夫向雷斯庇基描述的，下着连绵不断的、绝望的细雨。"是的，这种描述能帮助你理解音乐的性格。但这是一个异常的织体，浮现着一支奇特的旋律，和声也很怪诞。我认为这是一首需要对作曲家给予充分信任的曲子。"这一页看起来确实很奇怪，三倍的弱奏，所有那些重音。"最后，我选择了更多的三倍的弱奏，少一些重音。这段音乐感觉非常地'不钢琴化（unpianistic）'。我在脑海中很容易想象出一个美妙的管弦乐队的声响，但要在钢琴上做到它却极为艰难。我觉得拉赫玛尼诺夫像是在追求某种神秘的东西，所以尽管上面标记为断奏，我还是用了一些踏板来尝试捕捉这种神秘。再说一次，作为演奏者，你必须从谱子上原有的一些内容中，试着弄清楚乐曲的感觉是什么。"在众多拉赫玛尼诺夫作品中，这部作品在理解上不算是个大的障碍。奥斯本说，"确实。但这部作品给人的感觉就是那样。我真希望拉赫玛尼诺夫本人录制过它，好让人知道他会用什么方式来演奏。"

1 这里乐谱标记是 ppp，"极弱"，即下文说的"三倍的弱奏"。

喝完咖啡，我们又大致谈论了一番拉赫玛尼诺夫的录音和他钢琴音乐的涉猎范围。谈话快结束时，我问奥斯本，他是否打算再多录制一些拉赫玛尼诺夫。他说："我准备录制《第一钢琴奏鸣曲》（First Piano Sonata），以及《音乐瞬间》（Moments musicaux），作品 16。他的钢琴独奏曲目大约有一半我都演奏过，但我还想学更多的东西。"随后，明知其难度和声誉，我故意恶作剧地问道："门德尔松《仲夏夜之梦》谐谑曲的改编版怎么样？"奥斯本笑着说道："这首曲子让我害怕，但我想我迟早会抽出时间来录的。"所以无论对于他还是我们来说，都还有很多值得期待的事。

（本文刊登于 2018 年 8 月《留声机》杂志）

◎ 专辑赏析

史蒂文·奥斯本演奏《音画练习曲全集》

文 / 帕特里克·鲁克 Patrick Rucker

曲目：音画练习曲，作品 33，及作品 39

钢琴：史蒂文·奥斯本

Hyperion CDA68188 (62'·DDD)

在布尔什维克革命期间，拉赫玛尼诺夫逃往斯堪的纳维亚之前，他在俄罗斯的最后一场独奏会上演奏了《音画练习曲》作品 39 中的几首。一位圣彼得堡的评论家写道："在《音画练习曲》中，拉赫玛尼诺夫以一种全新的姿态出现。这位柔美的抒情诗人开始采用更严厉、更集中、更深沉的表达方式。"而一位莫斯科的评论家则总结道："在俄罗斯钢琴家中，谁是最强壮、最耀眼的呢？在我看来，无疑是拉赫玛尼诺夫。"因此，从一开始，《音画练习曲》中蕴含的全新创作方向和姿态似乎就已十分明显。

史蒂文·奥斯本令人颤栗的新唱片让人对《音画练习曲》在拉赫玛尼诺夫作品中的独特地位深信不疑。奥斯本的演奏虽然精彩绝伦，但在我看来，他对作品赋予的崭新概念才是最引人注目的。诚然，乐谱上每一个缓急法（agogic）、力度和速度指示都谨遵不违。但在这个坚实的基础上，奥斯本又叠加了无懈可击的节奏感、质朴的伸缩速度、似乎无限的力度调色板，以及他那优美的、精细雕琢过的旋律线条。

在作品 33 之 2、7，作品 39 之 2、8 等更具诗意的练习曲中，旋律的歌唱则不受感伤或过度放纵的伸缩速度的影响。在作品 33 之 3 中，构建了几个层次的听觉运动（aural activity）之后，"稍慢（Meno mosso）"部分在一个安静的"最弱（ppp）"中开启，其空灵之美令人叹为"听"止。也许没有哪个作曲家比拉赫玛尼诺夫更痴迷于钟声。这里的钟声变化多端，令人着迷，如作品 33 之 4 的遥远钟声、作品 39 之 3 的警钟声和作品 33 之 6 的喜庆钟声。作品 33 之 5 和作品 39 之 1 中极速的疾驰与肖邦的任何作品一样疯狂。有两首迷你史诗脱颖而出。作品 33 之 8 的无法消解的力量则近乎暴力，毫不留情，不接受任何表现力上的妥协。而这套曲子中最著名的 E 小调——作品 39 之 5，则是节奏（pacing）的典范。其形态优美的旋律在厚重的和弦织体之上（或之下）奋力飞翔，让人联想到一个广阔的战场，而这一次，钢琴家并不在伤亡之列。

作为法国印象派的演奏高手，奥斯本为我们带来的拉赫玛尼诺夫也许注定是独特的——既有宏伟的结构，又有丰富的细节。这些诠释，带着模糊的阴影、近似恐怖的预感和

深沉而温柔的遗憾，将这部作品无可争议地定格在它的历史时刻——俄罗斯白银时代的衰落期。无论是拉赫玛尼诺夫爱好者，还是聪敏、悟性强的钢琴演奏鉴赏家，一定都不愿错过这张唱片。

（本文刊登于 2018 年 9 月《留声机》杂志）

◎ 专辑赏析

鲍里斯·吉尔特伯格演奏《音画练习曲》作品 39 等

帕特里克·鲁克评鲍里斯·吉尔特伯格(Boris Giltburg) 的第一张清一色拉赫玛尼诺夫作品的唱片，希望能有更多这种令人耳目一新的、具有独立性和原创性的录音。

文／帕特里克·鲁克 Patrick Rucker

曲目：音画练习曲，作品 39；音乐瞬间，作品 16

钢琴：鲍里斯·吉尔特伯格

Naxos 8 573469 (71' – DDD)

鲍里斯·吉尔特伯格——一位生于俄罗斯的以色列钢琴家，在 2013 年伊丽莎白女王钢琴比赛上拔得头筹——是一位真正的罕见的钢琴家：他的拉赫玛尼诺夫是非常地道的，又具有强烈的个性，这种个性为这一被深入研究过的曲目带来了全新的视角。

拥有不同的资格证明 [1] 自然对成为一个好的拉赫玛尼诺夫演奏家有帮助。首先，吉尔特伯格的节奏感是无可挑剔的，他对伸缩速度的质朴运用，源于乐句天然的生命。他能轻而易举地将作曲家特定的能量自如地放大与收缩。吉尔特伯格清澈的声音没有丝毫勉强，他的动态范围大，有一个柔和的频谱段，介于中弱（*mezzo-piano*）和极弱（*ppp*）之间。——这是无数次打磨的结果。清晰性在任何地方都是至关重要的。密集的和弦段落即使在极快的速度下也能保持漂亮而平衡的发音。他的 "如歌的、有表情的（*cantabile espressivo*）" 段落像是一个有修养的歌手所为，而他的 "轻巧的急板（*presto leggiero*）" 段落则让人眼花缭乱。吉尔

1 指吉尔特伯格获得过许多国际钢琴比赛大奖。

特伯格锐利的想象力，以其独有的叙事，在每一处这样的细小地方，都揭示出一个有个性的微观世界。拉赫玛尼诺夫的情感幅度，在功力稍逊的演奏家手里似乎是有限的，但在这张唱片上如孔雀开屏般自然、不做作地自豪展现开来。吉尔特伯格对陈词滥调和多愁善感深恶痛疾，人们永远不用怀疑他是否发自内心。他的流畅雄辩源于他自己独有的沉着和克制，但与拉赫玛尼诺夫演奏的贵族式表达并无二致。

这个精心编排的曲目回顾了二十多年的历史，从拉赫玛尼诺夫离开俄罗斯前完成的第二套《音画练习曲》中成熟的白银时代象征主义/印象主义，上溯到1896年的六首《音乐瞬间》。

《音画练习曲》特别让人想起一句古老的谚语：音乐家们普遍认为，最好的技巧是让人感觉不到技巧。作品39之2中，冲突所由生成，又最终消退回归的静止状态似是一个安静的水池，唤起了某种理想的、空灵的平静。鲜艳的色彩和精致的叮当钟声点缀着第4首中的民间故事，其精细

程度令人想起费伯奇彩蛋（Fabergé）。有力的降 E 小调第 5 首中所表现出来的波澜壮阔和英雄气概，是在没有粗暴或过分渲染的情况下完成的。即使是吉尔特伯格最有驱动力的演奏，如第 6 首，缘于狂怒的恐怖飞奔，也以彰显不同性格的鲜明对比予以缓和。第 1 首中那炽热的活泼演绎，是同时对音乐的形状和轮廓的练习；而第 3 首中变幻莫测的涡旋似的湍流，其最终意图直到最后荒凉的几个小节才泄露。

在《音乐瞬间》中，他对这位作曲家青年时代作品的演绎也让人受益匪浅。与《音画练习曲》中编织的叙事性相比，《音乐瞬间》在结构上更像歌曲，更具即兴性。它们造成了微妙的诠释问题。这也是录制全套《音乐瞬间》的钢琴家相对较少的原因。吉尔特伯格对这些"小品（miniatures）"进行了果断的整合，虽说其中最长的一首有七分半钟之长。

是什么让这一切变得如此特别？在今天的我们看来，罗曼诺夫王朝的帝俄时代是如此遥远，而拉赫玛尼诺夫本人却相对要近些。想想看，我们能听到他演奏和指挥的出色录音，

能看到与他相关的电影胶片和照片，还有在莫斯科、华盛顿和瑞士的大量档案可查。当今在世的人中的确很少有人真正听过拉赫玛尼诺夫的演奏，但毫不夸张地说，在拉赫玛尼诺夫去世七十三年后的今天，围绕着他的生活传统定与所有可比的当代人一样丰富。

然而，可能是这种多元的生活传统所累积的重负，使我们对熟悉的音乐丧失了真正的新鲜感，以至于说它已经归化为本土语言。听拉赫玛尼诺夫的同时代人——如霍夫曼、莫伊塞维奇、鲁宾斯坦或霍洛维茨——演奏他的音乐，人们不禁会被他们各种不同风格的演绎所震撼。如今，当大多数专业钢琴家在他们的保留曲目中加入一些拉赫玛尼诺夫时，演绎似乎缩水成了中庸规矩的老套。

在我看来，这正是吉尔特伯格的解读让人耳目一新的地方。他没有炫耀卖弄，也没有大惊小怪，而是从各种角度审视这些乐谱，融入它们，并提出了一种极具启示性的解读方式。这种解读方式并不刻意逆反，但却超越了流行的见解。我想，凭借着这种解读方式，他不久将跻身于真正令人铭

记的拉赫玛尼诺夫诠释者之列，这其中包括莫伊塞维奇（Moiseiwitsch）、霍洛维茨、卡佩尔（Kappel）、里赫特和克莱本。他的独创性源于心灵和思想的融合，辅以完美的技巧，并以对 20 世纪最伟大的作曲家 – 钢琴家之一——拉赫玛尼诺夫——深刻而持久的爱为驱动力。

（本文刊登于 2016 年 6 月《留声机》杂志）

一个俄罗斯人在美国

——"帕格尼尼""肖邦""科雷利"三部主题变奏曲

杰瑞米·尼古拉斯期待的一张最佳唱片。

文 / 杰瑞米·尼古拉斯 Jeremy Nicholas

曲目：帕格尼尼主题狂想曲 ª，肖邦主题变奏曲，科雷利主

　　　题变奏曲；

　　　特里福诺夫：Rachmaniana

钢琴：丹尼尔·特里福诺夫 Daniil Trifonov

乐队：费城交响乐团 Philadelphia Orchestra ª

指挥：雅尼克·涅杰 – 瑟贡 Yannick Nézet–Séguin ª

DG　479 4970GH (79'　·DDD)

开头的几个小节就预示着这将是一个优秀的"拉帕"[1]。事实证明，这确实是一个了不起的录音，显然可以跻身最佳之列。这最佳中包括那张必不可少的"标杆"唱片——就在斯托科夫斯基指挥作品首演的六周后，由作曲家和同一个乐团于1934年录制的唱片。先说DG的录音效果：在《帕格尼尼主题狂想曲》中，它的声音华丽、饱满、逼真，钢琴和乐团之间的平衡近乎完美。费城交响乐团的弦乐如丝绸一般，木管个性十足，打击乐部分有适度的冲击力而不至于过火。

每一个变奏之间的速度关联都让我觉得非常理想，而在钢琴与乐队配合最是棘手的时刻（例如第9变奏），则表现出无懈可击的节奏精准度。在狂欢和驰突的段落之间，有充分的放松时间——大提琴在第12变奏"小步舞曲速度（Tempo di minuetto）"的进入堪称华丽，从第17变奏的结尾到著名的第18变奏的连接部则更为醉人，这里没有一个孤立的片段，全都融入于音乐的叙事之中。

1　"拉帕"，拉赫玛尼诺夫《帕格尼尼主题狂想曲》的简称。

当特里福诺夫沉湎于钢琴绝技中时，他也对一些危险的时刻保持警惕，比如第 24 变奏前的"渐弱至消失"的乐句，无疑是全曲最大的技术挑战——他处理得非常清晰，堪称典范。我本以为会听到一个更为欢快的刮奏呼啸着抵达键盘的顶部，并直接进入最后的篇章，但这个刮奏几乎不重要了，当它被卷入作品的喧嚣和不可阻挡的结尾处时——不可阻挡，那就是说，要不是鲁莽的最后两个小节，钢琴和乐队对节奏和层次的拿捏，简直完美！特里福诺夫和雅尼克·涅杰-瑟贡的合作真可谓是两个音乐灵魂的风云际会。

唱片的其余部分则交给了钢琴独奏作品。《帕格尼尼主题狂想曲》录制于费城，独奏作品则录制于纽约。虽然录制的地点不一样，但二者有着同样华丽的钢琴音色和自然的音响效果。拉赫玛尼诺夫的《肖邦主题变奏曲》（*Variations pour le piano sur un thème de F Chopin*）［题献给莱谢蒂茨基（Leschetizky）］是他 20 世纪第一首为自己的乐器而创作的独奏作品。主题是肖邦 C 小调前奏曲，作品 28 之 20，由拉赫玛尼诺夫以缩略形式呈现。你会不由自主地认为，肖邦这部美妙的富有想象力的作品会在其 22 个变奏中得以延展。

拉赫玛尼诺夫本人也是这样认为的，他打算发行一个缩略版本，但一直没能实现。特里福诺夫提供了他自己的解决方案——将第10变奏与第12变奏的后半部分结合，并完全放弃了第11变奏。那些捍卫乐谱完整性的人或许会对此提出异议，但我个人认为这是一个有益的（无缝的）删减，而且相当聪明。在此之上，特里福诺夫删去了第18、第19变奏（在我看来并没有什么大的损失），并且没有演奏第22变奏的反复乐段。与此同时，特里福诺夫还提供了他自己的另一种结尾，（和大多数人一样）删去了原本多余的急板结尾，代之以原始主题的一个再现，且颠倒了肖邦原作上的强弱变化，由此，第22变奏中的"很弱（*pp*）"结尾与肖邦前奏曲原作开头小节的"很弱（*pp*）"部分融合在了一起，并过渡到"很强（*ff*）"的结尾。对我来说，这是我听到的最令人信服的拉赫玛尼诺夫作品22的改编。它的核心第16变奏，可以说是作曲家最伟大的旋律灵感之一，与《帕格尼尼主题狂想曲》的第18变奏不相上下；［多年前，森普里尼（Semprini）将第16变奏改编为钢琴与乐队的版本，并作了录音。］特里福诺夫在演奏这首曲子时，避开了过于甜腻的忧伤的诱惑，没有使用伸缩速度（*sans rubato*），弹奏出了精致的柔情。

如果说这首变奏曲代表着拉赫玛尼诺夫进入了思乡时期，那么特里福诺夫自己创作的五个短乐章的拉赫玛尼诺夫同名组曲也同样受到了这种思乡情的启发。他在唱片小册子中坦言："18 岁的时候，我在美国住了两三个月，还是第一次离开父母和家如此遥远。"这首名为"Rachmaniana"的组曲表达了他对故乡的怀念，是"对拉赫玛尼诺夫的一种致敬"。拉赫玛尼诺夫和特里福诺夫本人一样，在新世界安了家。不难辨认出曲中对多首前奏曲和《音画练习曲》的引用和音型的借鉴（更不用说照例必有的钟声了！），但这部作品超越了单纯的模仿，堪称效果极佳的独奏音乐会作品。

最后，还有《科雷利主题变奏曲》（*Variations on a Theme of Corelli*）（没有任何文本的干预），其演奏与《肖邦主题变奏曲》不相上下。这部作品可以奏得过分忧郁 [理查德·法雷尔（Richard Farrell），Atoll, 1/11]，或冷淡而疏离（尼古拉·卢冈斯基，玻璃般的音色，同样的曲目——当然没有 *Rachmaniana*——Warner, 12/04），但特里福诺夫将这 20 首简短而独立的曲子塑造成了一个令人满意的整体，揭示

一个俄罗斯人在美国。

了拉赫玛尼诺夫作品中丰富而旺盛的创造性。虽然我仍然钦佩安德烈·瓦茨（André Watts，Philips，8/99——他火热的间奏曲值得关注）坚定自信的 1968 年录音，但现在在我们面前的这位年轻俄罗斯人的确是一个更引人入胜、抒情性更强的选择。

顺便提一下，DG 公司给整张唱片的每一个变奏都提供了一个单独的音轨，共有足足 73 个音轨。我想，在一口气听完这张 2016 年各类唱片大奖有力角逐者的专辑之前，没有其他事可以吸引到你。

（本文刊登于 2015 年 9 月《留声机》杂志）

钟声伴随，从童年直到生命逝去

——《钟声》录音纵览

拉赫玛尼诺夫的《钟声》表达了作曲家深厚的俄罗斯民族主义情感和他特有的、严峻的宿命论。杰弗里·诺里斯一直在聆听现存的录音。

文 / 杰弗里·诺里斯 Geoffrey Norris

钟声流淌在拉赫玛尼诺夫的血液中。对他来说，就像许多俄罗斯人一样，它们所带来的共鸣超越了它们所发出的单纯的声响，并从他内心深处唤起了各种深刻的联想。这种声响勾起了人们对俄罗斯乡村童年的回忆，也激发了忧郁和欢乐的情绪。钟声，就像大自然的声音和孤独的沉默一样，是这片广袤无垠的丰富景观不可分割的一部分。这片景观为拉赫玛尼诺夫的音乐提供了如此多的灵感，尤其是当他在位于俄罗斯农村腹地的伊万诺夫卡家族庄园时。因此，当有人寄给他爱伦坡（Edgar Allan Poe）的哥特式诗歌《钟声》的俄文版本时，他如此欣然地作出了回应也就不足为奇了。它被象征派诗人康斯坦丁·巴尔蒙特（Konstantin Balmont）翻译成——或者说，改译成俄文。巴尔蒙特删去了重复的"钟声，钟声，钟声""丧钟，丧钟，丧钟"等等这些使爱伦坡的诗歌样式如此独特的东西，而赋予它们俄罗斯风味，在爱伦坡明亮、天真的第一节中加入了对雪橇的回忆，与此同时，不可避免的"被遗忘"的暗示使基调变得黑暗；把爱伦坡在第三节中提到的恐怖变成了末日的虚拟景象。

但是巴尔蒙特文本中的感伤引起了拉赫玛尼诺夫的共鸣。他天生是个宿命论者。他的音乐中有强烈的暗流在与一种看不见的、无法控制的力量斗争——或者说在默然接受和顺从之前。这一点在他执念于《震怒之日》这首罗马天主教为死者而唱的圣咏中得到了确认，其轮廓（contour）时常出现在他的音乐中，也构成了《钟声》音乐织体（musical fabric）的一部分。爱伦坡的原诗和巴尔蒙特的译文，跨度都是从出生到死亡，并将每个阶段都用特殊的钟声串联起来：出生与青春对应着银钟，成熟与婚姻对应圆润的金钟，铜钟对应恐惧和绝望，而铁钟则对应死亡。拉赫玛尼诺夫对钟声所能唤起的内心情感极为敏锐，再加上他对命运的执着，巴尔蒙特的文本与他的音乐简直是天作之合。1913年春夏两季，拉赫玛尼诺夫很快就写好了总谱（部分在罗马完成，部分在俄罗斯伊万诺夫卡的房子里）。同年晚些时候，他在莫斯科指挥了这部作品的首演。

《钟声》（俄语写法为"Kolokola"）是一部交响曲，具备"交响曲"这个概念所包含的全部争鸣的分量和实质，因而绝不仅仅是虚有其表。正如拉赫玛尼诺夫在《第二交响曲》

（1906—1907 年）中所表现出来的那样，他有将短小精悍的动机打造出庞大结构的扎实技巧。类似的方法支撑起《钟声》的架构，主题交叉引用；《震怒之日》作为中心乐思以各种面目反复出现，以此来提醒人们死亡将是最终的结果。这首诗共有四节，与一首交响曲的四个乐章相对应，其中有开场的快板、随后的慢乐章和热烈的谐谑曲。一个拉赫玛尼诺夫必须考虑的、严重背离传统的地方在于，由于主题是走向死亡，终曲也需要一个慢乐章，然而，柴可夫斯基的《第六交响曲》已经有了这样的先例了。彼时，拉赫玛尼诺夫住在罗马斯帕尼亚广场上的一间公寓里，柴可夫斯基也曾在那里住过——这可能引起了他更强烈的共鸣。

《钟声》为大型管弦乐队而作，包括合唱和三名独唱——男高音、女高音和男中音。彼时，无论是从歌曲，还是在他 1906 年首演的两部歌剧《弗兰切斯卡·达·里米尼》（*Francesca da Rimini*）和《吝啬的骑士》（*The Miserly Knight*）中都能看出，拉赫玛尼诺夫的独唱创作经验已经相当丰富了。他的词曲配合的技巧和敏感度是公认的。然而，他对合唱团的熟悉程度并不高。他曾指挥过合唱团，合唱

在《弗兰切斯卡·达·里米尼》中也用过，然而并没有歌词——只是在地狱深处被永不停息的风吹打着的迷失灵魂的低沉哀号。

他曾在19世纪90年代为女声或童声创作了一些合唱曲，在1902年为男中音、合唱团和管弦乐队创作了康塔塔《春》（Spring），并在1910年的《圣约翰·克里索斯通的礼拜》（Liturgy of St John Chrysostom）中转向无伴奏的教会音乐。但这些都无法与《钟声》中的合唱写法的精湛技艺相提并论。这部作品对歌唱家的要求很高，效果引人入胜，其中有很多的声部划分和棘手的半音阶问题需要解决。1936年，拉赫玛尼诺夫最热心的拥护者之一——亨利·伍德爵士（Sir Henry Wood）在谢菲尔德（Sheffield）演出《钟声》时，拉赫玛尼诺夫修改并简化了特别费力的第三乐章的合唱部分，因为正如伍德在他的自传中所说："我们在此前的演出中发现有太多的音符和词语，在合唱效果上是无效的。"更有可能的是，合唱团根本无法应付。如今，演出一般都遵循拉赫玛尼诺夫令人生畏的原作；尽管这种情况相当反常，但本文提到的14张唱片中的一张确实使用了拉赫玛尼

诺夫为伍德所作的修改版。后面我会展开说明。

至于配器，《钟声》总谱的一个有趣之处是，拉赫玛尼诺夫很少用到钟。他在配器总表中要求使用"4 个管钟（tubular bell）"，但它们只出现在第二乐章中，而且仅仅大约 17 个小节，使用得还很克制。除了这些色彩和庄严的点缀之外，他完全没有用到它们。与《钟声》同时期创作的《第二钢琴奏鸣曲》类似，拉赫玛尼诺夫完全能仅仅通过织体和音色来创造出钟声的声响和喧哗。同样的技巧甚至在他早期的双钢琴曲《图画幻想曲》（*Fantaisie-tableaux*）（1893 年）中就做了尚不够成熟的尝试：终乐章中的俄罗斯东正教圣咏用类似钟声效果的钢琴音型给予伴奏和装饰。里姆斯基 – 科萨科夫批评了他的处理方式，这是很正确的。但就像《钟声》一样，拉赫玛尼诺夫开始创作《第二钢琴奏鸣曲》的时候，耳朵的听音能力已经训练得非常精准了。平心而论，他使用钢片琴和钟琴等钟类乐器，甚至偶尔还使用大锣，更多的时候，耳边会在实际钟声没有奏响的时候回荡起钟的声音，这些便是拉赫玛尼诺夫所制造的诡诈的幻觉。他在《第二交响曲》和《死之岛》（1909 年）中对管弦乐音

色的精妙理解，在《钟声》中达到了新的高度——他意识到，将钢琴单音和圆号音结合可以创造出一种喀嘟的钟鸣效果。同样，音束（chimes）的声音似乎可以由弹拨低音弦乐和弦，配以铜管乐器而合成；或由巴松、竖琴和低音提琴，与钢琴的和声一起振动而合成。《钟声》惊人地华美，配器上需要三管编制的木管乐器和铜管乐器，六支圆号和一系列打击乐器，但色彩的精确与微妙运用，辅以细微的技巧，织成一幅强力唤起回忆的挂毯。

因此，无论是从表演者还是听众的角度出发，来探讨《钟声》的诠释，都有很多需要考虑的因素。我决定根据表演者的国籍对录音进行分组，在某些情况下，虽然不是严格的国籍，但更能说明问题。第一类是艺术家完全是俄罗斯人的（4个录音）；第二类——也是最大的一类——是独唱或指挥可能是俄罗斯人，但乐队和合唱团不是（7个录音）；第三类是所有艺术家都不是俄罗斯人的录音，实际上，这些艺术家们完全是讲英语的，其中两个《钟声》还是用英语唱的（3个录音）。

纯俄裔艺术家录音

俄罗斯合唱团在《钟声》中占据了先机。如果文本的发音是自然的，而不是通过语言教师的后天训练或音译而成，那么在克服拉赫玛尼诺夫的技术障碍方面就少了一块拦路石。当然，这并不影响非俄罗斯人对《钟声》的精湛演绎，这一点在下一个类别中会作清晰的表述。只是不得不说，语言的确是一种先发优势。**基里尔·康德拉辛**（Kyrill Kondrashin）与莫斯科爱乐交响乐团（Moscow Philharmonic Symphony Orchestra）和俄罗斯联邦共和国俄罗斯学院合唱团（RSFSR Academic Russian Chorus）在 Melodiya 的录音实际上是这 14 个版本中最早的一个，录制于 1962 年。尽管第三乐章的恐怖氛围没有其他录音那么强烈，但这个演绎有着直击人心的澎湃冲击力。第二乐章的女高音在激情的高潮部分声音偏尖锐——这个部分的音准保持几近变态地困难，主要是因为拉赫玛尼诺夫此处乐队的半音化和声色彩（chromatic harmonic palette）与女高音的线条相斥，即使女高音的音准无可挑剔，听起来像是也略有偏差。但在这里，伊丽莎维塔·舒姆斯卡娅（Elizaveta Shumskaya）的音准确实有点偏离。

米哈伊尔·普列特涅夫（Mikhail Pletnev）与俄罗斯国立管弦乐团和莫斯科国家室内合唱团合作的 DG 唱片是相当新近的一个录音（1999 年），乍听之下觉得大有希望：乐队音色清脆、轻盈、闪亮，且与热情的男高音谢尔盖·拉林（Sergei Larin）——一位找到了真正美声唱法风格且能操控自如的音乐家——合作。乐队的平衡把握得当，细节突出，但玛丽娜·梅斯切里亚科娃（Marina Mescheriakova）在第二乐章的演唱中只体现出了抑制的感情，而最主要的争议在于普列特涅夫在第三乐章中采用了简化的合唱部分——这样的处理只是拉赫玛尼诺夫 1936 年为一个英国合唱团而采取的权宜之计，并不能被当作永恒的遗产，当然也没有原版来得地道刺激。

瓦莱里·波利安斯基（Valeri Polyansky）1998 年在 Chandos 出版的俄罗斯国家交响乐团与合唱团（Russian State Symphony Orchestra and Cappella）唱片将抒情性与紧迫性融为一体。而**叶夫根尼·斯维特兰诺夫**（Evgeny Svetlanov）与苏联交响乐团和俄罗斯尤洛夫合唱团（Yurlov Russian Choir）在 Regis 的录音如同带了电一样，这也是我

埃德加·爱伦坡　　　　　　　康斯坦丁·巴尔蒙特

爱伦坡的《钟声》原诗和巴尔蒙特的俄译文，时间跨度从出生到死亡；每个阶段都用特殊的钟声串联起来：出生与青春对应银钟，成熟与婚姻对应圆润的金钟，铜钟对应恐惧和绝望，而铁钟则对应死亡。

个人的《钟声》首选。这是斯维特兰诺夫在伦敦指挥的最后一部作品，就在 2002 年他去世前几天（我也去了现场）。虽说他显然已经生病了，但他对乐谱的精通仍然是无敌的。是的，这个 1979 年录音的音质可能没有很多现代录音那么精致，但诠释的力量照亮全曲：管弦乐团、独唱和合唱团都唯他号令是从。最重要的是，斯维特兰诺夫对音乐的灵活性有极高的悟性：它是流动的——尽管在慢乐章中，他可以说是用秒表计时演奏得最缓慢的指挥家。他直接从音乐中获得启示，并予以发扬光大。与此同时，他在充满警报般的第三乐章中冒了险，却也因此得到了巨大的回报。终乐章的氛围掺杂着一种令人不寒而栗的迟重和死亡逼近的阴霾，最后从升 C 小调到降 D 大调的绝妙的等音转调（enharmonic shift）（这里由即兴的管风琴逆行）引发了一种无法比拟的震颤。

俄裔与非俄裔艺术家们混合的演绎

1986 年**尼姆·雅尔维**（Neeme Järvi）与皇家苏格兰国立管弦乐团和合唱团（Royal Scottish National Orchestra and

Chorus）在 Chandos 录制的录音中，大卫 · 威尔逊－约翰逊 (David Wilson-Johnson) 获得了英国歌手演唱俄语歌曲的最高排名。威尔逊－约翰逊明白把自己融入这些 "zh" "shch" 辅音以及卷舌的 R 音和流畅的 L 音的重要性，但可惜的是，录音的其余部分相当普通，模糊，没有真正达到标准；合唱团唱词不清且位置偏远，因此它似乎更像是背景而不是主要角色。**夏尔 · 迪图瓦**（Charles Dutoit）与费城交响乐团——一个与拉赫玛尼诺夫本人关系密切的交响乐团——的演出（Decca，1992 年）因女高音亚历山德琳娜 · 彭达查斯卡（Alexandrina Pendatchanska）、男高音卡卢迪 · 卡卢多夫（Kaludi Kaludov）和男中音谢尔盖 · 莱弗库斯（Sergei Leiferkus）作为独唱家而受到瞩目，但这并不能弥补一个声音厚重的合唱团在吐字上的模糊，乐队也没能较为清晰地奏出拉赫玛尼诺夫的音色细节。**德米特里 · 契达申科** (Dmitri Kitajenko) 在 1991 年的 Chandos 录音中指挥丹麦国立广播交响乐团和合唱团（Danish National Radio Symphony Orchestra and Choir）表现中庸，有时显得迟缓，同样也没有真正达标。**弗拉基米尔 · 阿什肯纳齐**（Vladimir Ashkenazy）是一位杰出的拉赫玛尼诺夫钢琴演奏家和指挥

家。他曾两次录制《钟声》，一次是1984年与阿姆斯特丹皇家音乐厅管弦乐团合作的Decca录音，另一次是2002年与捷克爱乐乐团合作的Exton录音。两个录音都让人深受感动，虽然阿什肯纳齐对节奏的把握在后来的诠释中无疑变得更紧凑，但音乐却相对而言更容易流动。这两个录音都有着出色的独唱、优秀而声音通透的合唱团、机敏的管弦乐队和相当大的感染力，尽管有一个奇怪的特征困扰着这两次演出，使它们迥异于其他录音——阿什肯纳齐决定在第一乐章结束时的一小段经过句加快速度，在那里，"稍快些（*Meno mosso*）""庄严高贵的（*maestoso*）"的指示依然有效，而（乐谱上没有标记的）突然加速像是强行闯入一样。

在这一类别中，有两张唱片非常出色，**亚历山大·阿尼斯莫夫**（Alexander Anissimov）1997年的Naxos录音，与爱尔兰国立交响乐团（National Symphony Orchestra of Ireland）和RTE爱乐合唱团（RTE Philharmonic Choir）合作，以及2006年**谢米扬·比契科夫**（Semyon Bychkov）指挥科隆西德广播交响乐团（WDR Sinfonieorchester Köln）、

科隆西德广播合唱团（WDR Rundfunkchor Köln）及 Lege Artis 室内合唱团（Lege Artis Chamber Choir）的 Profil 录音。在阿尼斯莫夫的版本中，海伦·菲尔德（Helen Field）在慢乐章的演绎令人耳目一新；两个优秀的俄罗斯音乐家——伊万·乔佩尼奇（Ivan Choupenitch）和奥列格·梅尔尼科夫（Oleg Melnikov）——分别担纲男高音和男中音独唱，声音浓烈，抒情，发音清晰；整个演绎传达出一个宽广、敏锐的情感幅度。毕契科夫有一个非常可爱的女高音塔蒂亚娜·巴甫洛夫斯卡娅（Tatiana Pavlovskaya），还有两个有个性的男歌唱家——男高音叶夫根尼·阿基莫夫（Evgeny Akimov）和男中音弗拉基米尔·瓦涅夫（Vladimir Vaneev），他们和管弦乐队及合唱团一起，找到了《钟声》的关键，传达了它的忧虑、汹涌的狂喜、火一样的热情、多面性、内省的沉思，以及内心骚动与温柔的融合。

非俄裔艺术家

安德烈·普列文（Andre Previn）1975 年与伦敦交响乐团和合唱团合作为 EMI 录制的唱片由希拉·阿姆斯特朗（Sheila

Armstrong）、罗伯特·特拉（Robert Tear）和约翰·舍利－奎克（John Shirley-Quirk）担任独唱，是向更广泛的听众介绍《钟声》的一个里程碑，它的敏感性、流畅的造型和周密的准备仍然吸引着人们的注意力。然而，与其他一些版本相比，它有一定的保留和谨慎。俄语发音是经过精心指导的，而不是新鲜活生的，当然也没有斯维特兰诺夫或毕契科夫那种朴实的感染力。当用英语演唱时，这种感染力会进一步被减弱。范妮·S.科普兰（Fanny S Copeland）对巴尔蒙特文本的重新翻译长期以来一直被视为标准翻译，并被附在印刷总谱之后。它试图重新捕捉爱伦坡原作的一些风味，特别是借鉴了爱伦坡与 "bells（钟声）" 押韵的词库，但在这个过程中，它减弱了巴尔蒙特在心理上和纯粹语言上的冲击力。拉赫玛尼诺夫的音乐与俄语语音语调的变化密不可分，无论是 1980 年**斯拉特金**（Leonard Slatkin）与圣路易斯交响乐团和合唱团（Saint Louis Symphony Orchestra and Chorus）的 Vox 录音，还是 1995 年**罗伯特·肖**（Robert Shaw）与亚特兰大交响乐团和合唱团（Atlanta Symphony Orchestra and Chorus）的 Telarc 录音，都因为没有俄罗斯人加盟，而无法让人信服。当女高音玛丽安娜·克里斯托

斯（Marianna Christos）在斯拉特金的演绎中将"and an amber twilight（琥珀色暮光）"演唱为"end an ember twilight"，语音语调的壁垒又增加了一道。如果你一定要收藏一个英语版的《钟声》，那么肖的版本是最好的选择——它比斯拉特金的版本更轻盈，也具有更内在的能量和更好的清晰度，而担纲女高音的芮妮·弗莱明（Renee Fleming）也会吸引一些人——虽然在第二乐章的抒情段落中她有轻微的过于歌剧化的强调的倾向。

这便是目前所有版本的分析。我的个人首选是斯维特兰诺夫。就像钟的声音深深扎根在拉赫玛尼诺夫的内心一样，斯维特兰诺夫的灵魂深处也有这种音乐。他的演出可能没有最现代的录音技术的加持，但其冲击力是巨大的，不仅在音乐喧闹的地方，如第三乐章中，而且在需要某种质疑气氛的地方，在狂喜和倦怠可能会融合为一的地方，在永远存在的命运暗示似乎是最隐秘的地方。更好音质的录音比比皆是，但没有人能像斯维特兰诺夫那样启示性地捕捉到音乐的黑土地品质及其活生生的氛围。

英语版之选

亚特兰大交响乐团 / 罗伯特·肖
Telarc CD80365

罗伯特·肖使用范妮·S.科普兰的英文再译，即使它淡化了文本的冲击力，也为同样具有音乐个性的推进、沉着和敏锐的演出提供了跳板。

超值之选

爱尔兰国立交响乐团 / 亚历山大·阿尼斯莫夫
Naxos 8 550805

这一诠释很容易拿来与其他高价的版本作比较，在超低价位上，它是真正的物超所值。它有恐怖和柔情，并有一个可靠的合唱团，在极具个性的演出中，阿尼西莫夫充分展现了拉赫玛尼诺夫管弦乐色彩的魅力。

现代之选

科隆西德广播交响乐团 / 谢米扬 · 毕契科夫

Profil @ PH07028

谢米扬 · 毕契科夫的演奏如火如荼，显而易见，他对音乐脉搏有种天生的感觉，对管弦乐音色的平衡和融合非常敏锐。他有可能是最优秀女高音的塔蒂亚娜 · 巴甫洛夫斯卡娅（Tatyana Pavlovskaya）加盟，整个演绎让人非常信服。

第一选择

苏联交响乐团 / 叶夫根尼 · 斯维特兰诺夫

Regis RRC1144

这是一场令人颤栗、敏感而感人至深的演出，证明了斯维特兰诺夫对俄罗斯音乐，尤其是拉赫玛尼诺夫的深厚感情。斯维特兰诺夫拥有三位优秀的独唱以及与之相匹配的管弦乐队和合唱团，深入地挖掘了音乐的内在情感。

入选唱片目录

发行年份	艺术家	唱片公司（评论日期）
1962	莫斯科爱乐交响乐团 / 康德拉辛	Melodiya MELCD1000840 (10/96)
1975	伦敦交响乐团 / 普列文	EMI 381513-2 (10/89)
1979	苏联交响乐团 / 斯维特兰诺夫	Regis RRC1144
1980	圣路易斯交响乐团 / 斯拉特金	Vox CD3X3002
1984	阿姆斯特丹皇家音乐厅管弦乐团 / 阿什肯纳齐	London 455798-2LC3 (2/94)
1986	皇家苏格兰国立管弦乐团 / 尼姆 · 雅尔维	Chandos CHAN8476 (2/87)
1991	丹麦国立广播交响乐团 / 契达申科	Chandos CHAN8966 (2/92)
1992	费城交响乐团 / 迪图瓦	Decca Eloquence 4767702 (8/94)
1995	亚特兰大交响乐团 / 罗伯特 · 肖	Telarc CD80365 (4/97)
1997	爱尔兰国立交响乐团 / 阿尼斯莫夫	Naxos 8550805 (8/01)
1998	俄罗斯国家交响乐团 / 波利安斯基	Chandos CHAN9759 (2/00); Brilliant 8532
1999	俄罗斯国立管弦乐团 / 普列特涅夫	DG 471029-2GH (8/01)
2002	捷克爱乐乐团 / 阿什肯纳齐	Exton OVCL00087
2006	科隆西德广播交响乐团 / 比契科夫	Profil PH07028 (10/07)

（本文刊登于 2009 年《留声机》杂志 awards 专刊）

◎ 专辑赏析

—

扬颂斯指挥《钟声》《交响舞曲》

杰弗里·诺里斯称马里斯·扬颂斯（Mariss Jansons）的新唱片展现了拉赫玛尼诺夫最出色的两首乐曲。

文/杰弗里·诺里斯 Geoffrey Norris

曲目：钟声，Op 35[a]；交响舞曲，Op 45[b]

独唱：塔蒂亚娜·巴甫洛夫斯卡娅 Tatiana Pavlovskaya [a] 女高音；奥列格·多尔戈夫 Oleg Dolgov [a] 男高音；阿列克谢·马尔科夫 Alexey Markov [a] 男中音

乐队及合唱：巴伐利亚广播交响乐团和合唱团 Bavarian Radio Symphony Chorus [a] and Orchestra

指挥：马里斯·扬颂斯 Mariss Jansons

录音时间：2016 年 1 月 14、15 日 [a]；2017 年 1 月 26、27 日 [b]，现场录音

录音地点：赫尔克勒斯音乐厅，慕尼黑

Br–Klassik 900154（74'·DDD·T/t）

Сергей Васильевич Рахманинов

223

这场拉赫玛尼诺夫合唱交响曲《钟声》的超级演出，是扬颂斯一直试图达到的具有极高完成度的"宇宙级"演出之一。长久以来，叶夫根尼·斯维特兰诺夫一直是我心目中《钟声》的指挥标杆。事实上，这是他 2002 年去世前不久在伦敦指挥的最后一部作品，这在他与这部作品的关系上增添了一个伤感的维度，而与 BBC 交响乐团合作的录音，则彰显出一种激情、热烈和光芒，这些都是与斯维特兰诺夫音乐会永远密不可分的品质。他 1979 年与苏联交响乐团合作的录音，是我在"留声机收藏（A/09）"中的首选，同样也是对他的诠释力和表现灵活性的永恒记录。我是一个执着的人，刚刚在莫斯科找到了斯维特兰诺夫于 1958 年在音乐学院大礼堂的现场录音（SMCCD 0157）。这个录音经过精心修复和重制，比斯维特兰诺夫后来的版本要快得多，但仍然是一种"散发着俄罗斯的气息"（普希金语）的演绎，第三乐章邪恶的警钟声挥之不去。

同斯维特兰诺夫一样，扬颂斯深爱拉赫玛尼诺夫的音乐。但他也拥有对色彩、清晰度和气氛的敏锐感知，以及非凡的能量和对情感认知的深度探究。在 2016 年 1 月的慕尼黑音乐会上，他的巴伐利亚广播交响乐团正值巅峰状态；合唱团使

用俄文唱词，演练有素、纪律严明，令人热血沸腾；三位独唱的表现也无可挑剔。奥列格·多尔戈夫（Oleg Dolgov）在第一乐章中展现抒情、充满诱惑力的男高音声音；塔蒂亚娜·巴甫洛夫斯卡娅（Tatiana Pavlovskaya）在第二乐章中的演唱令人着迷，并在危险的高潮部分，牢牢地站在作曲家要求女高音演唱的高音 G 上——尽管整个管弦乐的和声都在诱惑她走向降 A 或 F；阿列克谢·马尔科夫（Alexey Markov）的嗓音浑厚而明亮，非常适合终乐章。扬颂斯以擅长挖掘乐谱细节而闻名，而这里就有各种微妙的强调和动态变化，例如强调其中那令人不安的刺耳和声，或者，大多数情况下，突出拉赫玛尼诺夫极少依赖钟类乐器而制造出的众多类似钟声的音响。

扬颂斯不讨厌调整速度标记。比如在第一乐章的结尾，依照乐谱，在排练号 25 或 5'24" 处出现的 "稍慢，庄严的（*Meno mosso, Maestoso*）" 这一标记应当一直保持到乐章结束，但扬颂斯却在 5'46" 处踩下了油门。这个加速，因为出乎意料，初听起来会感到很突兀，但再听之后便会习惯。从总体来看，这也并不影响录音的整体冲击力。第二乐章中采用持续的、恰当的慢板（*Lento*）是很精妙的判断，在时间上与 1958 年

和 2002 年的斯维特兰诺夫版差不多，但后者在 1979 年演绎的版本以一种更为广阔的解读，不可思议地揭示并挖掘了作品中蕴含的张力。扬颂斯的第三乐章充满令人毛骨悚然的恐怖，合唱团在那些要求严苛的半音声部中表现出色；伴随着 5'18" 处低音提琴和低音大鼓不祥的重击，管弦乐队呈现了爱伦坡的颤栗和铜钟意象（由康斯坦丁·巴尔蒙特再度创造）。在此处及终乐章的"阴森的慢板（Lento lugubre）"中，扬颂斯对伸缩速度、音乐动态的起伏，以及节奏的掌控力可谓浑然天成、极具灵感且精准无误。

此前，扬颂斯曾分别与圣彼得堡爱乐乐团和阿姆斯特丹皇家音乐厅管弦乐团录制过《交响舞曲》。虽然那些唱片都很出色，但这场于去年 1 月与巴伐利亚广播交响乐团共同录制的最新演出，可以说更加精雕细琢，更加轻盈，从头至尾洋溢着扬颂斯标志性的明快和亮丽。乐团的音色既清新爽朗又醇厚温暖，两种音色融合在一起，非常适合音乐的节奏咬合（rhythmic bite）和怀旧色彩。通常而言，唱片带来的一大乐趣就在于你可以拥有许多不同版本。我仍然很珍惜斯维特兰诺夫对这两部作品的处理方式（Regis 公司发行了他出色的 1986 年《交响舞曲》的现场演出）。但

这张扬颂斯的新唱片的确录制效果极佳，质量上乘，自成
一格。

<div align="right">（本文刊登于 2018 年 4 月《留声机》杂志）</div>

斯拉夫的声音世界

——《彻夜晚祷》

马尔康·赖利对拉赫玛尼诺夫合唱作品《彻夜晚祷》的精彩唱片深感敬畏。

文 / 马尔康·赖利 Malcolm Riley

曲目：彻夜晚祷，Op 37

合唱：拉脱维亚广播合唱团 Latvian Radio Choir

指挥：西格瓦德·克拉瓦 Sigvards Kļava

Ondine ODE1206–5(63’·DDD·T/t)

在 1939 年的一次采访中，拉赫玛尼诺夫坦言道，从风格上说，他感觉自己的作品"就像一个幽灵在一个日渐陌生的世界上游荡。我不能摒弃旧的作曲方式，也不能获取新的作曲方式"。谁能责怪像拉赫玛尼诺夫这样敏感的艺术家呢？离别了祖国俄罗斯，流亡异乡，对巴托克、斯特拉文斯基和勋伯格等同时代"现代主义者"所掀起的汹涌浪潮无动于衷，斥责那些"用头脑而非心灵"创作的作曲家。值得庆幸的是，在过去的四十多年里，更多对已逝作曲家的评论上的忽视发生了扭转——这要归功于鉴赏者们良好品味的回归，使美好的事物最终得以幸存。

尽管交响曲、协奏曲和钢琴作品在保留曲目中重新获得了应有的地位，但我们不能忽视拉赫玛尼诺夫同样擅长的合唱作品。他那不朽的《彻夜晚祷》被视为无伴奏合唱保留曲目中最具挑战性的作品之一，是俄罗斯东正教合唱音乐的最后一项登峰造极的伟大成就，也是一位作曲家创造力巅峰时期的杰作。

1915 年，拉赫玛尼诺夫把这首在两周内写出的《彻夜晚祷》题献给斯特潘·斯莫伦斯基（Stepan Smolensky）。

斯莫伦斯基在 1886 年至 1901 年间担任莫斯教会合唱团（Moscow Synodal Choir）的指挥，也是他让拉赫玛尼诺夫了解到晚祷的辉煌遗产。1915 年 3 月，尼古拉·丹尼林（Nkolay Danilin）指挥这支纯男声合唱团对作品进行了首演，并受到听众和评论家的热烈欢迎。亚历山大·卡斯塔尔斯基（Alexander Kastalsky）认为，《彻夜晚祷》是"对教会音乐的一个极为重要的贡献……这位艺术家对教会圣咏热爱且诚恳的态度，有着不同寻常的价值，似乎预示着礼拜音乐的美好未来"。

然而，事实并非如此。革命后的布尔什维克政府取缔了公开的宗教表达，莫斯科教会学校及其合唱团被解散。在 1965 年前的半个世纪，《彻夜晚祷》从未有过录音——尽管此后有接近 30 个商业录音问世 [其中包括 2011 年 5 月在里加圣约翰教堂（St·John's Church, Riga）录制的这张唱片]。

拉赫玛尼诺夫的《彻夜晚祷》共有 15 首乐曲，涵盖了晚祷、晨祷和晨经。其中九个乐章是基于传统的东正教圣咏，既

含一些古老的符号圣咏（Znamenny chant）[1]，又含较新的希腊和基辅圣咏。《彻夜晚祷》的段落涵盖了人类的每一种情感：赞美、沉思、忏悔，最后是称颂。它对演唱者的音准和呼吸控制有着极高的要求，并且需要全身心投入到乐曲中。毋庸置疑，拉脱维亚广播合唱团的演出令人振奋，是他们继拉赫玛尼诺夫另一部无伴奏合唱杰作《圣约翰·克里索斯通的礼拜》（*Liturgy of St John Chrysostom*，创作于1910年）录音（同样由 Ondine 发行）之后的又一个颇有价值的录音。

由于乐谱上并没有任何节拍器速度的指示，指挥家必须仔细判断应如何妥善应对各种速度换挡和力度变化。西格瓦德·克拉瓦（Sigvards Kļava）宽广的解读带来了非常好的效果。虽然他的速度比其他公认的一流演出 [如保罗·希利尔（Paul Hillier）指挥爱沙尼亚爱乐室内合唱团（Estonian Philharmonic Chamber Choir）的 Harmonia Mundi 录音] 要慢一些，但并没有给人拖沓的感觉。这是因为克拉瓦拒

1 符号圣咏，11 至 17 世纪俄罗斯礼拜仪式的圣咏。Znamenny，俄语意为"符号"，其记谱系统在单独的音符上可有 90 多种不同的符号。

绝了在诸多延长的地方徘徊的诱惑，并仔细地从这场合唱盛宴中提取出每一个戏剧性细节。他仅仅使用了 24 位歌唱家，齐唱优美洪亮，效果像一个大型合唱团。尽管动态幅度很宽（听起来并不杂乱或刺耳），平衡却始终保持清澈透明。整部作品呈现出了美妙的、万花筒般的人声色彩，其中那些著名的深沉低音，洪亮有力，更是可圈可点。与此同时，男高音声部也值得一提，他们的最高音听起来毫不费力，甜美而流畅。上方声部也表现不凡，他们将"如今赦罪（*Nunc dimittis*）"的钟声部分演绎得极为动听。

拉脱维亚人起唱一致，近乎完美，只有第九段 [作品核心段落 "主啊，我们颂赞你（Blessed art thou, O Lord）"] 的 4'20" 处有一点瑕疵。然而，瑕不掩瑜。欢欣的 "哈利路亚（Alleluias）" 部分十分出彩，这部分后来（以一种戏剧化的切分形式）被如此感人地纳入到了拉赫玛尼诺夫的天鹅之歌——《交响舞曲》第三乐章中。

聆赏要点
—
唱片回味指南

音轨 1：来啊，让我们屈身膜拜 Come, let us worship

孤独的男低音把我们带入一个斯拉夫的声音世界，以主调织体为主（与块状和弦）。拉赫玛尼诺夫用多达八个声部"谱写"了他的音乐。

音轨 2：我要赞颂耶和华 Bless the Lord, O my soul

在这个乐章的结束处，拉脱维亚男低音第一次展示了他们辉煌的低声部。

音轨 4：圣神之光 Gladsome light

这里的织体让人想起三年前创作的《练声曲》。低声部会产生类似"大提琴般的"可爱音色。

音轨 5：如今赦罪（西缅祷词）Nunc dimittis (Lord, now lettest)

拉赫玛尼诺夫最喜欢的乐章之一——他要求在他的葬礼上演奏，并改编为钢琴曲。男低音惊人地下降到低音降 B。

音轨 7：小荣耀经 The Six Psalms

在 1'01" 处有一个华丽的如花盛开的合唱织体，也许最好被描述为一种"天国手风琴"。

音轨 15：胜利的女神 To thee，the victorious leader

精力充沛、声音饱满的尾声结束了一段深刻的精神之旅。

（本文刊登于 2013 年 2 月《留声机》杂志）

我的缪斯女神，我把新歌献给你！

—— 拉赫玛尼诺夫的歌曲

杰弗里·诺里斯听了一套拉赫玛尼诺夫歌曲的完整唱片，由七位歌唱家演唱，埃恩·伯恩赛德（Iain Burnside）钢琴伴奏。

文/杰弗里·诺里斯 Geoffrey Norris

曲目：歌曲集

独唱：伊芙丽娜·多布拉西娃 Evelina Dobraceva、叶卡捷琳娜·苏乌拉
　　　Ekaterina Siurina 女高音；贾斯汀娜·格林吉特 Justina Gringyte
　　　次女高音；丹尼尔·什托达 Daniil Shtoda 男高音；安德烈·邦达连科
　　　Andrei Bondarenko、罗迪安·波格索夫 Rodion Pogossov 男中音；
　　　亚历山大·维诺格拉多夫 Alexander Vinogradov 男低音

钢琴伴奏：埃恩·伯恩赛德 Iain Burnside

Delphian DCD34127

238

值得一提的是拉赫玛尼诺夫歌曲的被题献者——有亲朋好友、青梅竹马、他未来的妻子，至少一位情妇，以及一些歌手。作品 8 中的一首歌曲《祈祷》（'Molitva'，1893 年作）是为戏剧女高音玛丽娅·德莎－辛尼茨卡娅（Mariya Deysha-Sionitskaya）创作的，大概是为了感谢对方于当年春天在莫斯科大剧院参加歌剧《阿列科》首演时为赛妃拉（Zemfira) 这一角色献唱。在作品 14 中，1896 年所作的两首是献给次女高音伊丽莎白·拉夫罗夫斯卡娅（Elizaveta Lavrovskaya）的，正是她建议柴可夫斯基创作歌剧《叶甫盖尼·奥涅金》。在作品 21（作于 1900、1902 年）的歌曲中，出现了夏里亚宾（Chaliapin）和抒情女高音娜杰日达·弗鲁贝尔（Nadezhda Vrubel）的名字。在作品 34 的歌曲集（作于 1912 年）中，夏里亚宾的名字再次出现，同时还有男高音利奥尼德·索比诺夫（Leonid Sobinov）、女高音名角费利亚·利特文尼（Félia Litvinne），而其中著名的《练声曲》，则是献给花腔女高音安东尼娜·内日丹诺娃（Antonina Nezhdanova）。作品 38 的全部六首歌（作于 1916 年）都是为尼娜·科舍茨（Nina Koshetz）——一位音色丰富且延展性好的女高音而创作的。几乎可以肯定，拉赫玛尼诺夫与她的合作不仅仅限于艺术上的共鸣。

考虑到拉赫玛尼诺夫在自己的音乐生涯和想象力中拥有的多重声乐天赋，通过这盒一流的三碟套装，来展现作曲家所构想的歌曲的音域、气质和音色，实在是再妥当不过。在 Chandos 唱片公司于 20 世纪 90 年代发行的三碟套装中，歌曲涵盖了四种声部：女高音、女低音、男高音和低音男中音。较早的 Decca 专辑套装中，由女高音伊丽莎白·索德斯特伦（Elisabeth Söderström）一人担纲全部曲目的演唱，所以在很多方面都有其局限性。新的专辑套装则邀请了七位歌手，分别是女高音伊芙丽娜·多布拉西娃（Evelina Dobraceva）、叶卡捷琳娜·苏乌拉（Ekaterina Siurina），次女高音贾斯汀娜·格林吉特（Justina Gringyte），男高音丹尼尔·什托达（Daniil Shtoda），男中音安德烈·邦达连科（Andrei Bondarenko）和罗迪安·波格索夫（Rodion Pogossov），以及男低音亚历山大·维诺格拉多夫（Alexander Vinogradov），如此便可以更好地体现拉赫玛尼诺夫理念中的人声多样性和特殊性。即便如此，作品 34 里那些题献给索比诺夫的歌曲，只有两首是由男高音演唱的，其余则都是由女歌唱家完成。

如果论歌曲数量，Chandos 发行的专辑套装比这套新专辑更完整，毕竟它涵盖了已出版的全部 71 首带有编号的歌曲。此

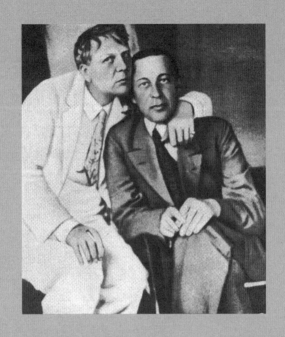

夏里亚宾和拉赫玛尼诺夫在 1916 年。拉赫玛尼诺夫的许
多歌曲题献给夏里亚宾。

外，还有两个附加部分：拉赫玛尼诺夫于 1908 年 10 月写给康斯坦丁·斯坦尼斯拉夫斯基（Konstantin Stanislavsky）的音乐信件[1]，以及创作天赋处于休眠期的他于 1899 年完成的作品《是你在打嗝吗，娜塔莎？》（'Ikalos li tebe, Natasha?'）。在后一首作品的序言里，拉赫玛尼诺夫这样写道："不！我的缪斯女神还没有死，亲爱的娜塔莎（娜塔莉亚·萨蒂娜，他的未婚妻）。我把我的新歌献给你！"Chandos 的唱片还包括作者去世后才出版的早期歌曲，以及一些后期的零散作品。Delphian 发行的这个新专辑套装有明显的优点，其中之一无疑是埃恩·伯恩赛德（Iain Burnside）精妙的钢琴技艺，他认识到在这些歌曲中钢琴扮演着不可或缺的角色：从《春潮》（'Vesenniye vody'，作品 14 之 11）的音符的洪流，到《这儿真好》（'Zdes khorosho'，作品 21 之 7）中钢琴与人声的亲密缠绕，后一首，苏乌拉的演唱精致敏锐，高音 B 控制完美。伯恩赛德在全部曲目中充分呈现出了一种精妙感与戏剧感。

1 即歌曲《С. 拉赫玛尼诺夫致 К.С. 斯坦尼斯拉夫斯基》。1908 年，斯坦尼斯拉夫斯基导演的话剧《青鸟》在莫斯科演出成功。拉赫玛尼诺夫给戏剧大师发去一封贺信，别出心裁地谱成了一首歌曲，并严格按照信件格式写成，唱词包括了地名、日期和落款附言。

苏乌拉还演唱了作品 38，题献给科舍茨的六首歌曲。这组作品展现了受柴可夫斯基影响的早期作品和后来的作品之间，拉赫玛尼诺夫在风格上发生了多大变化。苏乌拉的演唱有力，但带有可爱的神秘感，体现了歌曲歌词的象征主义色彩。在作品 21 中，她的音色与其他歌者的音色形成鲜明对比——在她的《这儿真好》之后，是格林吉特在《黄雀仙去》（'Na smert chizhika'，第 8 首）中闪烁、热情的次女高音，以及多布拉西娃演唱的《旋律》（'Melodiya'，第 9 首）的温暖。男歌唱家们在人物塑造和色调色彩方面也表现出色，维诺格拉多夫、邦达连科和波格索夫以不同的方式完美契合了《命运》（'Sudba'，作品 21 之 1，为夏里亚宾创作）、《拉萨鲁复活》（'Voskresheniye Lazarya'，作品 34 之 6）和《你了解他》（'Ty znal evo'，作品 34 之 9）。在《凄凉的夜》（'Noch pechalna'，作品 26 之 12）中，什托达将高涨的抒情与忧郁的情绪相结合；不过，令人意外的是，他没有演唱唱片目录上的前一首歌《喷泉》（'Fontan'），这首歌交由苏乌拉演唱。但无论如何，在这一歌曲集里，一切都是真实而动人的，每位歌者都将自己的心魂注入其中。

（本文刊登于 2014 年 5 月《留声机》杂志）

◎ 录音速递

霍洛斯托夫斯基演唱拉赫玛尼诺夫

文 / 杰弗里·诺里斯 Geoffrey Norriss

曲目：浪漫曲

独唱：德米特里·霍洛斯托夫斯基 Dmitri Hvorostovsky 男中音

钢琴伴奏：伊瓦里·伊利亚 Ivari Ilja

录音时间：2011 年 7 月 13—24 日

录音地点：莫斯科国立音乐学院音乐大厅 Great Hall, Moscow State Conservatory

录音师：德米特里·科维琴科 Dmitrij Kovyzhenko、阿列克谢·梅沙诺夫

　　　　Aleksej Meshhanov

制作人：弗拉基米尔·柯普科夫 Vladimir Kopcov

混音及母带处理：罗斯拉娜·奥列什尼科娃 Ruslana Oreshnikova

一个温暖的七月夜晚，莫斯科国立音乐学院走廊里有幽灵游荡着——或者说，有隐约可闻的似幽灵在活动的短促声响。学生们因为放假已早早回家了，但为了秋季新学期以及新乐季而整修建筑的工匠们却仍然在勤恳工作。音乐大厅里除了那些丰厚的音乐遗产的气息之外，还有强烈的新涂上的油漆气味。音乐大厅似乎空了出来，只有德米特里·霍洛斯托夫斯基和他的钢琴伴奏伊瓦里·伊利亚在舞台上为录制拉赫玛尼诺夫的歌曲做着准备。一切都很安静——直到工匠们的敲击声开始响起。

霍洛斯托夫斯基预订了音乐大厅将近两周的时间，因为他不仅要为他 Ondine 公司的新唱片录制拉赫玛尼诺夫的歌曲，还要为未来的项目录制一些拉赫玛尼诺夫的其他歌曲以及其他作曲家的歌曲。为了避免音乐需要和工人施工期限之间的冲突，他将不得不在这些漫长的夜晚进行录制。但是，所有的问题都是可以克服的——偶尔出现的噪音和音乐大厅本身的声学优势和历史氛围相比，实在微不足道。

外面院子里的柴可夫斯基雕像强烈地提醒着人们，曾经有一位伟大的作曲家进出过这座音乐学院的各道门；与此同

时，更多的音乐家曾在此留下过他们的踪迹，包括拉赫玛尼诺夫本人——他于 1891 年从钢琴专业毕业，一年后又从作曲专业毕业。虽说音乐学院里较小的音乐厅是以他的名字命名的，但录制唱片，还是音乐大厅的音效来得更加适合。

负责霍洛斯托夫斯基新专辑混音和母带制作的罗斯拉娜·奥列什尼科娃有着在音乐学院进行录音的长期经验，她将这里的声学效果描述为"独一无二且与世界上最好的音乐厅同级"。当然，为了能使录音受益于大厅的温暖音色和直接性，等待是值得的；他们等待建筑修整的最后一颗钉子钉好，油漆桶在晚上被安置妥当。

就像其他进入这个美妙的、令人回味的音乐厅的人一样，霍洛斯托夫斯基感觉到了它的历史分量。他谈到了四处游荡的仁慈的灵魂，那些帮助他并产生"情感影响"的灵魂。他还想到了伟大的亚美尼亚男中音帕维尔·利西蒂安（Pavel Lisitsian，1911—2004）的例子。"可能是 20 世纪最美丽的声音之一，"霍洛斯托夫斯基说，"当我还是个小男孩时，我就听过他的演唱。男中音一般都喜欢唱拉赫玛尼诺夫的歌曲，利西蒂安唱了许多著名的歌曲，向世人展现了拉赫

玛尼诺夫的美和他一些旋律中的 '东方' 风格。"

霍洛斯托夫斯基的另一个榜样是伊琳娜·阿尔基波娃（Irina Arkhipova）。这位杰出的俄罗斯女中音歌唱家两年前去世。正是她"命令"霍洛斯托夫斯基参加 1989 年的卡迪夫世界歌手大赛。在那届大赛上，霍洛斯托夫斯基夺得第一，布林·特费尔（Bryn Terfel）屈居第二。"在我多年的职业生涯中，阿尔基波娃是我的向导，"霍洛斯托夫斯基说，"她是一位出色的独唱家。我一直很钦佩她。"脑海中浮现出利西蒂安、阿尔基波娃、夏里亚宾和其他莫斯科过去的名人面孔，霍洛斯托夫斯基重新回到了舞台上。罗斯拉娜·奥列什尼科娃解释说，每首歌曲的麦克风和电平都必须单独设置，在表达演唱者的个人意愿之外，也要适应不同的平衡问题。正如她所指出的，狂欢的《春潮》（'Spring Waters'，作品 14 之 11），有突出的钢琴部分，与更柔和的《她像中午一样美丽》（'She is as beautiful as noon'，作品 14 之 9）的设置不同。

Studer Vista 9 调音台和 Sennheiser、Neumann、Brauner 及 DPA 话筒都需要做很多调整。这是一个复杂的过程，但

霍洛斯托夫斯基将在今年于莫斯科再次进行补录。他也谈到了对自己职业生涯的回顾，其中有一些他以前录制过的拉赫玛尼诺夫的歌曲，现在反映了"诠释、观念和声音的变化"。但是，在重温格林卡和穆索尔斯基的同时，他也向前看，最近他又录制了塔涅耶夫的一些不太知名的歌曲。一个繁忙的夏天即将到来——无论是否有建筑工匠们。

（本文刊登于 2012 年 4 月《留声机》杂志）

吉普赛营地的新来者

—— 歌剧《阿列科》

在他的家乡意大利，指挥贾南德雷亚·诺塞达（Gianandra Noseda）与杰弗里·诺里斯谈论拉赫玛尼诺夫。

文 / 杰弗里·诺里斯 Geoffrey Norris

去年 9 月一个风和日丽的夏末早晨，贾南德雷亚·诺塞达正在意大利北部的马焦雷湖畔休憩——或者说，他正在接受我的采访，因为就在前一天晚上，他指挥了歌剧《阿列科》的一场精彩演出，这是一部拉赫玛尼诺夫 19 岁时写的作品。这场演出是 2009 年斯特雷萨国际音乐节（Stresa International Festival）的闭幕演出，诺塞达是该音乐节的艺术总监。几天后，全团前往都灵为 Chandos 录制这部歌剧，加上他早先对《吝啬的骑士》（3/05）和《弗兰切斯卡·达·里米尼》（1/08）的标志性演绎，这样，诺塞达的拉赫玛尼诺夫歌剧三联剧录音完美收官。

"我不得不说，"诺塞达承认，"《阿列科》在意大利相当不出名，我没有想到观众会有如此热烈的反响。"但反响确实是热烈的，并当之无愧。拉赫玛尼诺夫学生时代的作品被赋予了一种朴实、浪漫的能量，光芒四射而充满激情，这些都似乎使歌剧的稚嫩变得无关紧要，而是坚定地宣告了一种新兴的创造个性。《阿列科》是拉赫玛尼诺夫在莫斯科音乐学院的毕业作品。剧本取材于普希金的长诗《茨冈》（Tsigani），由俄罗斯戏剧界的元老之一——弗拉基米尔·涅米罗维奇-丹钦科（Vladimir Nemirovich-Danchenko）改编，

作为一个歌剧剧本，它并不理想。但拉赫玛尼诺夫却在一个月内完成了这部歌剧，在抒情想象力、异国情调、乐队氛围和戏剧对称性方面，他都显露出了惊人的才华。阿列科，这个吉普赛营地的新来者，其孤独感被深刻地表达了出来。

如果说《阿列科》整体上是一部罕见的作品，那么阿列科的主要咏叙调（arioso）和热烈的卡瓦蒂那（cavatina）已经成为了所有俄罗斯男中音曲库中必不可少的作品。但是，要使歌剧能够成功演出，仍有一些问题有待解决。正如诺塞达所说："有一些奇妙的乐思因为配器原因而没有得到完美的展开，但我仍旧得接受这部分挑战。例如，木管乐器的写作没有达到《弗兰切斯卡·达·里米尼》或《吝啬的骑士》的水平，但我已经能感觉到古老的俄罗斯弦乐写作传统以一种个人的方式流淌在拉赫玛尼诺夫的血液中。音色的组合还在摸索阶段，但我并不是说它做得不好。我认为《阿列科》的最后一首曲子在结构和戏剧性的音乐积聚上都做得非常好，也有非常正统的东正教教堂合唱和葬礼进行曲。我认为这显示了拉赫玛尼诺夫的选择方向。"

那么，你是如何处理这样一个有潜力的，但是不得不说也

有不足的作品的呢？"当我跟瓦莱里·捷杰耶夫聊到这部作品时，"诺塞达继续说，"他建议我把《阿列科》处理得简单一些，不要过度渲染。听听这对恋人之间的二重唱，赛妃拉和年轻的吉普赛人，这是一种通过音乐表达爱情的纯粹方式。"

诺塞达的优势还在于他身边有自己熟悉的音乐家——尽管将他们聚集在一起相当困难。这个录音中的独唱艺术家来自马林斯基剧院（诺塞达在 1997 年被任命为该剧院的首席客座指挥）、曼彻斯特的 BBC 爱乐乐团（他是该乐团的首席指挥）和都灵的雷奇欧剧院（Teatro Regio）合唱团（他是该剧院的音乐总监）。但这一切都顺利发生了，正如诺塞达所说，"我觉得我在我的家乡和我经营的音乐节中指挥着三个非常接近我内心的音乐机构。但是，如果我在 19 岁时就能写出像《阿列科》这样的歌剧，我可能会成为一名作曲家，而不是一名指挥家。"

（本文刊登于 2010 年 5 月《留声机》杂志）

艺术家和留声机

—— 拉赫玛尼诺夫 1931 年的一次谈话

文 / 拉赫玛尼诺夫

不久前，有人希望我谈谈对广播的音乐价值的看法。我当时回答说，我认为广播并不利于表达艺术：它摧毁了音乐的灵魂及真正内涵。从那时起，许多人都表示惊讶，因为我如此强烈地反对以无线方式播放音乐，但与此同时我竟然愿意录制唱片，仿佛唱片和音乐有某种神秘而紧密的联系。

在我看来，在音乐方面，现代唱机及现代录音方式均优于无线广播传输，这尤其体现在钢琴声音的复制上。我承认，当时的钢琴录音并不总是像今天这样成功。十二年前，当我和爱迪生（Edison）公司在美国录制首张唱片时，钢琴的声音听上去像是细弱的叮当声，非常像俄罗斯的巴拉莱卡琴，一种类似吉他的弦乐器。当我于 1920 年开始为HMV 公司录音时，使用的声学处理所产生的音效远不能令人满意。直到近三年间，随着电气录音技术的不断完善以及唱机自身的改进，我们才得以在钢琴录制中保证极致的音调保真度、多样化及深度。

我可以毫不犹豫地说，现代钢琴录音可以淋漓尽致地展示钢琴家的功力。从我的个人经验看，我认为唱片有助于提高我的艺术威望。我绝非因为自身作品而得出唱片音效更

好的结论，我曾经听过各大钢琴家的许多出色唱片，发现每位艺术家的演奏特点都在唱片上得以记录和保留。

事实上，通过唱机这一媒介，我们如今可以为大众近距离演出，就像在舞台上演奏那样。对于曾在现场聆听过演奏的听众，我们的唱片不该让其中哪怕是最挑剔的一批人失望；而对更多没有机会前往音乐会现场的人来说，唱片则可以让他们对我们的作品有一个公允且准确的印象。另外，对我来说最重要的是，录制唱片的过程能让艺术家对自己的演奏感到满意。

我是一个天生的悲观主义者。我很少对自己的演出感到由衷的满意，总是觉得自己可以表现得更好。制作录音则给了我一个在艺术上臻于完美的机会。哪怕一次、两次或三次的演奏不尽如人意，我还可以不断重录、推翻、再造，直到最后对结果感到满意为止。

那些没有机会听到其演出效果的广播艺术家，能否对其演奏有如此的满意度？我个人不喜欢广播音乐，也很少听。但就我听过的广播音乐而言，哪怕是其中最好的演出，恐

怕也很难使一个敏感细腻的艺术家感到满意。

正因此，我对唱片行业目前的萧条状况深感遗憾。奇怪的是，十年前我开始为 HMV 唱片公司录音时，那时的唱片虽然质量一般，但非常畅销。如今即使是一流的唱片也很难售出。有鉴于此，我只能认为唱片不流行的原因在于广播的全球热潮。我从不否认广播的科学价值、妙处及其为人类带来的福祉。我完全可以想象，假如我被流放到阿拉斯加，我也许会为广播带来的音乐的苍白幽灵而心生感激。但当一个人可以去伦敦或纽约这样的大城市里的音乐厅时，听广播便似乎是一种对音乐的亵渎了。广播的确是一项非常伟大的发明，但我觉得它不适合传播艺术。

如果将广播与留声机的终极音乐价值相比较，人们会发现留声机赠与了音乐家一份无价的礼物——艺术的永久性。若是通过广播听一场独奏，演奏完成的下一刻，音乐便消失了，但留声机录音作品则可以永久保存世界上最杰出艺术家的演奏及演唱。如果当年能将李斯特的演奏录制下来，今天的我们就能拥有有史以来最伟大的钢琴家的唱片了，然而现在我们只能模糊地想象他的表演。我们的子孙后代

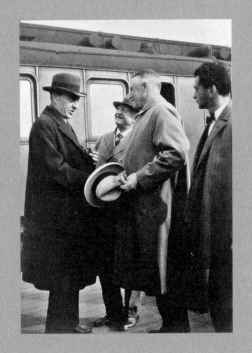

20世纪30年代，旅行中。后面戴眼镜者为指挥多布罗文（Dobrowen）。

会幸运一些，因为拜唱片所赐，最优秀的现代音乐家们为后来者留下的将不仅仅是他们的名字，还有优秀的作品。

留声机可以使已逝天才的个性得以重现。那是 1918 年，我第一次前往美国时的亲身经历。在纽约的时候，HMV 唱片公司让我有机会听到托尔斯泰伯爵去世（1910 年）前不久的一些录音。我早年的职业生涯中，有一个时期极为艰难，与托尔斯泰伯爵的友谊对我产生了积极而深远的影响，因此我自然对他的录音很感兴趣。他在俄罗斯自家庄园录制的录音有两个版本，一个说的是俄语，一个说的是英语，收录了他对自己生活哲学的一些讲述和阐释。当唱机启动时，我又听到了他的声音。他说话时那种古怪的、沙哑的烟嗓得到了完美的重现，仿佛托尔斯泰本人又回到了我们身边。那是一次很棒的经历，我很少像那样被深深地感动。我永远忘不了那种声音，一直静静地将其铭记于心。十分遗憾的是，在过去的十年中，我一直在美国及俄罗斯不懈搜寻着这些录音，可没人知道它们的下落。它们独特且不可替代，只可惜已经消失不见。

说到我自己的留声机作品，我感到最为满意的是在过去三

年中录制的。这其中包括我与斯托科夫斯基执棒费城交响乐团（Philadelphia Symphony Orchestra）合作的《第二钢琴协奏曲》、最近在美国发行的舒曼《狂欢节》、尚未发行的肖邦《"葬礼进行曲"奏鸣曲》[1]，以及与弗里茨·克莱斯勒（Fritz Kreisler）合作录制的格里格《C小调小提琴奏鸣曲》与贝多芬《G大调小提琴奏鸣曲》。

不知为这些格里格唱片赋予高度评价的评论家们，是否意识到要取得这样的成绩需要付出多么巨大的努力和耐心呢？格里格小提琴奏鸣曲的这六面唱片[2]，每一张我们都至少录制了五次。从这三十张唱片中，我们最终选出了最佳部分并销毁了剩余的唱片。也许弗里茨·克莱斯勒对这样巨大的工作量并不满意。他是一个伟大的艺术家，但不喜欢工作太努力。作为一个乐观主义者，他会满怀热情地宣布我们所做的第一次录音是很棒的。但作为悲观主义者，我认为它们可以更好。所以当我们一起工作的时候，弗里茨和我总是发生争执。

1 即肖邦《第二钢琴奏鸣曲》。
2 早期78转唱片的容量较小，每面约四分钟。格里格的《C小调小提琴奏鸣曲》需要灌在六面唱片上。

能够与费城交响乐团合作录制唱片，对于任何艺术家而言，都是一次激动人心的经历。毫无疑问，他们是世界上最好的管弦乐组合。在我看来，即使是声名赫赫的纽约爱乐乐团（他们去年夏天在托斯卡尼尼指挥下于伦敦举办过音乐会），也只能位居第二。只有像我这样有幸既以独奏者身份又作为指挥与费城交响乐团一起工作过的人，才能充分认识并欣赏这支乐团的完美合奏。

同费城乐团一起录制我自己的钢琴协奏曲是一次独特的经历。不仅因为我是唯一一个同他们合作录制过唱片的钢琴家，更因为很少有艺术家（无论是作为独奏家还是作曲家）能有幸听到自己的作品被伴奏和诠释得如此配合和谐，如此细节完美，钢琴与乐队之间如此平衡。正如费城交响乐团所录制的其他唱片，这些唱片均在音乐厅录制，因此我们演奏时就仿佛在进行公开演出。这种录制方法确保了最真实的音效，当然即使我们不愿这么做，也无法在美国找到一个能同时容纳拥有110名演奏者的管弦乐团的录音室。

他们的效率几乎令人难以置信。在英国，我常听到有人抱怨道"你们的乐团总是排练不足"。相比之下，费城乐团

简直达到了一个卓越标准，他们能通过最少的前期准备工作，产出最好的成果。最近，我指挥费城乐团对我的交响诗《死之岛》进行了精湛的录制，Victor 公司现已制成三张唱片发行，时长大约为 22 分钟。在不超过两次的排练之后，乐团已准备好麦克风录音，整个作品的录制完成仅用了不到四个小时。

我们所有的音乐创造最终都会归于静默。从前，艺术家总是担心自己的音乐将随着自己的离世一同湮灭于历史。然而今天，他可以留下一个忠实的录音，一个足以证明其生平成就的不朽证据。就这一点而言，我想绝大多数音乐家及音乐爱好者都会毫不犹豫地承认留声机是当代音乐最重要的发明。

（本文刊登于 1931 年 4 月《留声机》杂志）

The 10 greatest
Rachmaninov records

最伟大的10张拉赫玛尼诺夫音乐唱片

拉赫玛尼诺夫音乐的十大唱片，由安德烈·普列文、穆拉·林帕尼、史蒂文·奥斯本、弗拉基米尔·阿什肯纳齐与丹尼尔·特里福诺夫等艺术家呈现

第二钢琴协奏曲

利夫·奥韦·安兹涅斯 Leif Ove Andsnes（钢琴）
柏林爱乐乐团 Berlin Philharmonic Orchestra
安东尼奥·帕帕诺 Antonio Pappano
Warner Classics

1

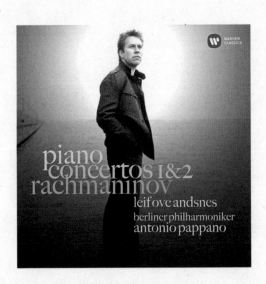

《第二钢琴协奏曲》（虽是现场演奏，但相比在录音室录制的《第一钢琴协奏曲》在音响和平衡上没有任何明显的区别）同样被赋予了一种劳斯莱斯（Rolls-Royce）式的诠释——只有最挑剔的人才能挑出毛病来。不过，末乐章非常特别：伴以定音鼓和铜管的非凡轰鸣，恢宏的第二主题的最后一次出现，令人心跳停搏。听众也自然而然地爆发出热烈的掌声。

第一交响曲

费城交响乐团 The Philadelphia Orchestra
雅尼克 · 涅杰 – 瑟贡 Yannick Nézet-Séguin
DG

2

雅尼克·涅杰-瑟贡对麻烦的《第一交响曲》的演绎，比备受赞誉的奥曼迪录音以来我所听过的任何一款录音都要令人惊讶和激动人心。人们开始意识到，为什么格拉祖诺夫指挥的、据称悲惨的首演剥夺了它早期成功的希望。在错误的指挥棒下，这首曲子听起来断断续续的，特别是它抒情的沉思是犹豫和半成形的。我特别想到了第一乐章中的第二个主题组（second subject group），在涅杰-瑟贡的指挥下，它听起来确实像是现场的即时创造——一小节接一小节，源于巨大悲伤的即兴演奏。这是拉赫玛尼诺夫呈现的一种非常特殊的忧郁，在慢乐章摇曳的、棕褐色的晃荡不定中——这种忧郁得到精致的展现，每个独奏木管乐器都讲述着自己的故事——你开始意识到这首曲子有多么激进。

第二交响曲

伦敦交响乐团 London Symphony Orchestra
安德烈·普列文 André Previn
Warner Classics

正是安德烈·普列文，他对这首交响曲的复兴是他对我们音乐生活最持久的贡献之一。

前奏曲集

穆拉 · 林帕尼 Moura Lympany（钢琴）
Decca Eloquence

4

林帕尼的演奏是一项独特的成就⋯⋯从著名的《升 C 小调前奏曲》的第一个音符到作品 32 的最后一首前奏曲，你都会感到非常可靠，知道没有任何东西会被夸大或流于感伤，缓急法（agogic）和力度变化都得到忠实呈现，演奏完全没有受到录音室氛围的影响⋯⋯人们不禁要问，为什么这样一张唱片要这么久后才重新发行。

第三钢琴协奏曲

弗拉基米尔 · 阿什肯纳齐 Vladimir Ashkenazy（钢琴）
伦敦交响乐团 London Symphony Orchestra
安德烈 · 普列文 André Previn
Decca

5

在《第三钢琴协奏曲》中，一页接着一页，他（阿什肯纳齐）览赏着，也探索着怎样的高贵情感以及想象的黑暗领域啊。颇具意味的是，他以一个温和的"快板，但不过分快（*Allegro ma non tanto*）"开场，之后，他达到了一个在其他更"迫切"或兴奋的演奏中很难发现的开阔的想象境界。他的伸缩速度，他对音乐情绪起伏的感觉，既自然又独特，乐思之间[第一乐章从"快板（*Allegro*）"到"速度同前，但稍快一些（*Tempo precedent, ma un poco piu mosso*）"乐段]的从容过渡也彰显了他最直观、最浪漫的反应……

钟声

巴伐利亚广播交响乐团 Bavarian Radio Symphony Orchestra
马里斯 · 扬颂斯 Mariss Jansons
BR Klassik

6

这场拉赫玛尼诺夫合唱交响曲《钟声》的超级演出，是扬颂斯一直试图达到的具有极高完成度的"宇宙级"演出之一。

第二钢琴奏鸣曲

史蒂文 · 奥斯本 Steven Osborne（钢琴）
Hyperion

7

奥斯本的演奏乐谱融合了拉赫玛尼诺夫的两个乐谱版本，又从霍洛维茨的作曲家认可版中吸收了部分内容。奥斯本将其解释为"音乐诠释发展变化的自然结果"。那么，它是否能令人信服呢？一个字：是。最令人印象深刻的是作品的起伏：相对内向的段落呼吸自然；外向的段落则绝对火热。这部作品的内涵不是某一种诠释所能穷尽的。在对这部作品的各种诠释中，霍洛维茨当然不可或缺；科西斯，我以为也是。这个名单还可以继续下去。这个版本则是又一个了不起的补充。

帕格尼尼主题狂想曲

丹尼尔·特里福诺夫 Daniil Trifonov（钢琴）
费城交响乐团 Philadelphia Orchestra
雅尼克·涅杰－瑟贡 Yannick Nézet-Séguin
DG

8

开头的几个小节就预示着这将是一个优秀的"拉帕"。事实证明，这确实是一个了不起的录音，显然可以跻身最佳之列，这最佳中包括那张必不可少的"标杆"唱片——就在斯托科夫斯基指挥作品首演的六周后，由作曲家和同一个乐团于1934年录制的唱片。先说DG的录音效果：在《帕格尼尼主题狂想曲》中，它的声音华丽、饱满、逼真，钢琴和乐团之间的平衡近乎完美。费城交响乐团的弦乐如丝绸一般，木管个性十足，打击乐部分有适度的冲击力而不至于过火。

音画练习曲，作品 39

鲍里斯·吉尔特伯格 Boris Giltburg（钢琴）
Naxos

9

在我看来，这正是吉尔特伯格的解读让人耳目一新的地方。他没有炫耀卖弄，也没有大惊小怪，而是从各种角度审视这些乐谱，融入它们，并提出了一种极具启示性的解读方式。这种解读方式并不刻意逆反，但却超越了流行的见解。我想，凭借着这种解读方式，他不久将跻身于真正令人铭记的拉赫玛尼诺夫诠释者之列，而这其中包括莫伊塞维奇、霍洛维茨、卡佩尔、里赫特和克莱本。

彻夜晚祷

莱比锡中德广播合唱团 MDR Rundfunkchor Leipzig
里斯托 · 约斯特 Risto Joost
Genuin

mdr KLASSIK

GENUIN

All-Night Vigil
Vespers by Sergei Rachmaninoff

MDR RUNDFUNKCHOR
Risto Joost, Conductor

约斯特对作品的节奏把握得非常好，他深知作品的戏剧性弧线（dramatic arc）需要传递，这样作品才显得不仅仅是一连串单独的事件——尽管有些时刻特别突出，如"圣神之光（Svete tikhi）"最后一段的渐强，或"主啊，我们颂赞你（Blagosloven esi Gospodi）"中活泼的末段。在"欢乐吧，圣母（Bogoroditse Devo）"和"伟大的颂歌（Shestopsalmie）"中，他冒险地采用了缓慢的速度，但这样做得到了回报，因为张力从未减弱，而音乐的线条也从未丢失……

图书在版编目（CIP）数据

你喜欢拉赫玛尼诺夫吗 / 英国《留声机》编；黄楚娴译 . —— 南京：江苏凤凰文艺出版社，2022.4（2024.4 重印）
（凤凰·留声机）
ISBN 978-7-5594-6364-7

Ⅰ.①你… Ⅱ.①英… ②黄… Ⅲ.①拉赫玛尼诺夫
(Rachmaninow, Serge Vassilievich 1873–1943) – 音乐评论 – 文集 Ⅳ.① J605.512–53

中国版本图书馆 CIP 数据核字 (2021) 第 224489 号

你喜欢拉赫玛尼诺夫吗

英国《留声机》编　黄楚娴 译

总 策 划	佘江涛	
特约顾问	刘雪枫	
出 版 人	张在健	
责任编辑	孙金荣	
书籍设计	马海云	
责任印制	刘 巍	
印　　刷	苏州市越洋印刷有限公司	
开　　本	787 毫米 × 1092 毫米 1/32	
印　　张	9.5	
字　　数	142 千字	
版　　次	2022 年 4 月第 1 版	
印　　次	2024 年 4 月第 2 次印刷	
书　　号	ISBN 978 - 7 - 5594 - 6364 - 7	
定　　价	68.00 元	

江苏凤凰文艺出版社图书凡印刷、装订错误，可向出版社调换，联系电话 025 – 83280257